12색 색연필로 만나는
일상 속 작은 행복, 손그림 그리기

쉽고 예쁜
색연필
일러스트

좋아하는 색을 찾아
나만의 세상을 채워보아요.

후지와라 테루에 지음
임지인 옮김

티나

색연필 세상에 오신 걸 환영합니다.

먼저 생활 속에서 색연필을 활용한 아이디어 몇 가지를 소개하겠습니다.

이렇게 귀여운 병 태그, 라벨을 직접 만든다면 일상이 훨씬 풍성해질 거예요!

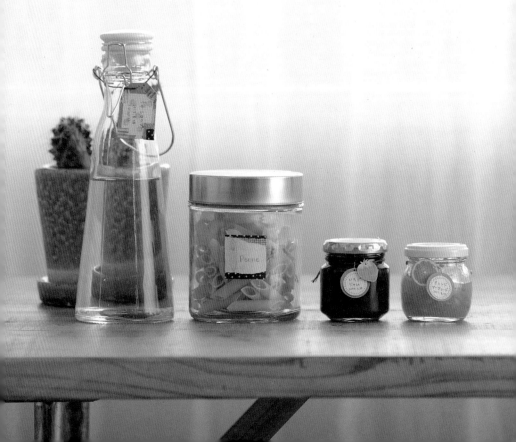

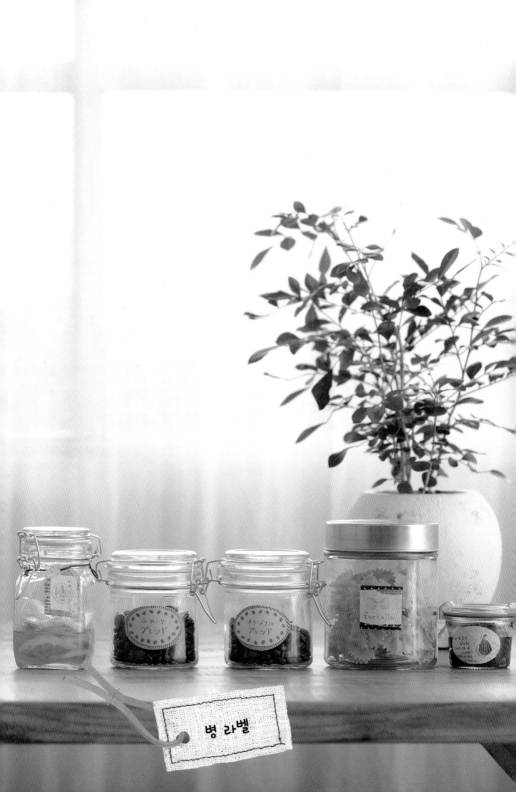

병 라벨

표지는 이런 느낌이에요.

おいしいお店
memo

인덱스

Chapter 3에도 등장하는
레시피 태그입니다.
금방 찾을 수 있어서 편리해요!

코디 메모

마음에 쏙 든 오늘의 코디를
기억하기 위해 색연필로 메모해야겠어요.

봉투

봉투와 카드 일러스트, 종이컵과 종이봉투로 변신!

카드

종이컵

즐거운 아이디어로 일상을 활기차게

종이봉투

프롤로그

우리 주변은 다양한 색으로 넘쳐납니다.

새의 선명한 깃털, 은은하게 노을 지는 하늘,

갓 구운 빵의 노릇한 구움색.

바쁜 일상 속에서 지금껏 놓쳐 온 색들을

아주 잠깐 멈춰 서서 느긋하게 관찰해 보지 않을래요?

이 책에는 비교적 쉽게 구할 수 있는 12색 색연필에

몇 가지 색을 추가로 더해 가며

다양한 일러스트를 그리는 방법이 담겨 있습니다.

하지만 무엇보다 '색을 즐기는' 마음이 가장 중요해요.

이 책 속 그림처럼 '똑같이' 그리기 위해 노력하기보다

다채로운 색의 존재를 다시금 인식하며

끌리는 색을 골라 그리고, 칠해 보세요.

어떤 색이든, 어떤 방식으로 칠하든 상관없어요.

같은 것을 보고 그려도 각양각색의 일러스트가

완성되는 게 더 멋지지 않나요? 페이지마다 색연필을

부담 없이 쥘 수 있도록 다양한 응원 메시지도 적어 두었어요.

자, 페이지를 펼쳐서 함께 색을 즐겨 봅시다!

Orange

색깔 놀이 ,
시작 !

Contents

프롤로그 8

| Chapter 1 | 12색으로 그려 봅시다 | 13 |

친근한 그림 도구, 12색 색연필 …………………………… 14
색상표 만들기 ……………………………………………… 15

미니 레슨

선을 그어 봅시다 ………………………………………… 16
동그라미를 그려 봅시다 ………………………………… 18
삼각형과 사각형을 그려 봅시다 ……………………… 20
색을 칠해 봅시다 ………………………………………… 22

어떤 색을 좋아해요? ❶
노란색·주황색·갈색 …………………………………… 24
Lesson 통썰기한 오렌지 그리기 ……………………… 26

어떤 색을 좋아해요? ❷
연두색·초록색·흰색 …………………………………… 28
Lesson 네잎클로버 그리기 …………………………… 30

어떤 색을 좋아해요? ❸
분홍색·빨간색·보라색 ………………………………… 32
Lesson 벚꽃 그리기 …………………………………… 34

어떤 색을 좋아해요? ❹
하늘색·파란색·검은색 ………………………………… 36
Lesson 물고기 그리기 ………………………………… 38

12색 일러스트 …………………………………………… 40
색으로 보는 심리학 ……………………………………… 42

| Chapter 2 | 색을 늘려요 | 45 |

좋아하는 색을 추가로 구매해요 ……………………… 46
색 만들기 수업 …………………………………………… 47

추천하는 색 ❶
스패니쉬 오렌지 ······························· 48
Lesson 살구 그리기 ····························· 50

추천하는 색 ❷
터스칸 레드 ·································· 52
Lesson 무화과 그리기 ·························· 54

추천하는 색 ❸
트루 블루 ··································· 56
Lesson 물총새 그리기 ·························· 58

추천하는 색 ❹
애플 그린 ··································· 60
Lesson 민트 그리기 ···························· 62

추천하는 색 ❺
다크 브라운 ································· 64
Lesson 초콜릿 그리기 ·························· 66

추천하는 색 ❻
라일락 ····································· 68
Lesson 팬지 그리기 ···························· 70

추천하는 색 ❼
옐로 오커 ··································· 72
Lesson 크루아상 그리기 ························ 74

추천하는 색 ❽
핑크 로즈 ··································· 76
Lesson 벚꽃떡 그리기 78

추천하는 색 ❾
다크 그린 ··································· 80
Lesson 올리브 그리기 ·························· 82

추천하는 색 ❿
쿨 그레이 ··································· 84
Lesson 코알라 그리기 ·························· 86

12색 일러스트 ······························ 88
원포인트로 활약하는 색 ······················ 90

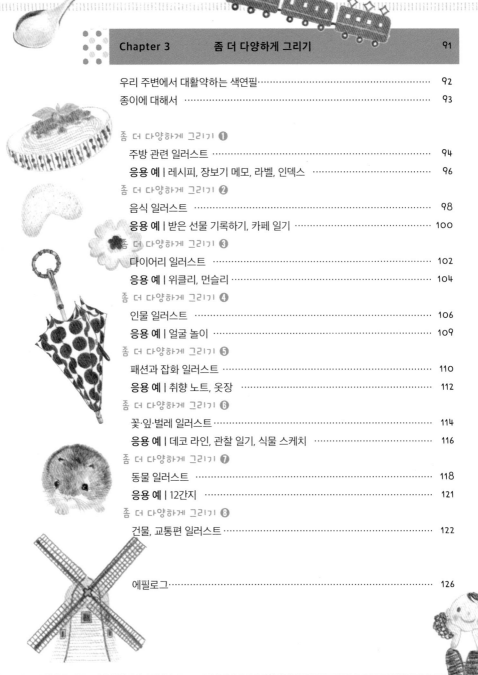

Chapter 3　　　　**좀 더 다양하게 그리기**　　　　91

우리 주변에서 대활약하는 색연필 …………………………… 92
종이에 대해서 …………………………………………………… 93

좀 더 다양하게 그리기 ❶
　주방 관련 일러스트 ………………………………………… 94
　응용 예 | 레시피, 장보기 메모, 라벨, 인덱스 …………… 96
좀 더 다양하게 그리기 ❷
　음식 일러스트 ……………………………………………… 98
　응용 예 | 받은 선물 기록하기, 카페 일기 ……………… 100
좀 더 다양하게 그리기 ❸
　다이어리 일러스트 ………………………………………… 102
　응용 예 | 위클리, 먼슬리 ………………………………… 104
좀 더 다양하게 그리기 ❹
　인물 일러스트 ……………………………………………… 106
　응용 예 | 얼굴 놀이 ……………………………………… 109
좀 더 다양하게 그리기 ❺
　패션과 잡화 일러스트 ……………………………………… 110
　응용 예 | 취향 노트, 옷장 ……………………………… 112
좀 더 다양하게 그리기 ❻
　꽃·잎·벌레 일러스트 ……………………………………… 114
　응용 예 | 데코 라인, 관찰 일기, 식물 스케치 ………… 116
좀 더 다양하게 그리기 ❼
　동물 일러스트 ……………………………………………… 118
　응용 예 | 12간지 ………………………………………… 121
좀 더 다양하게 그리기 ❽
　건물, 교통편 일러스트 …………………………………… 122

에필로그 ……………………………………………………… 126

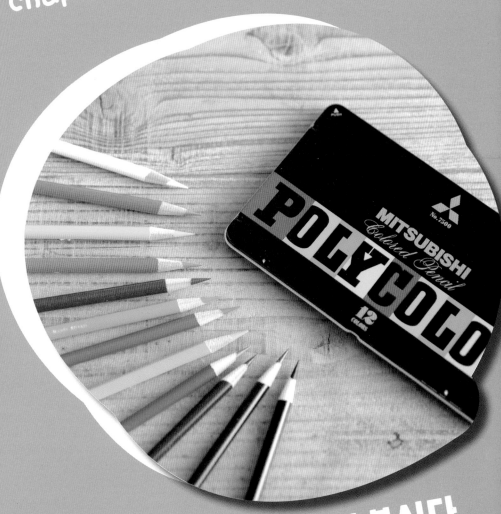

chapter.1

12색으로 그려 봅시다

친근한 그림 도구, 12색 색연필

누구든 어린 시절부터 가장 많이 접했던

그림 도구 중 하나가 바로 색연필 아닐까요.

12색 세트만 있어도

다양한 그림을 그릴 수 있었지요.

우선은 낙서하듯, 12색 색연필과

다시 한 번 친해지는 것부터 시작해 보세요.

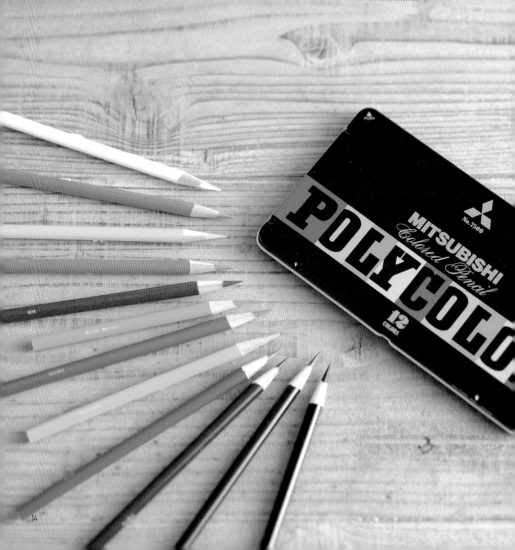

색상표 만들기

컬러풀하다냥!

이 책에서는 '미쓰비시 POLY COLOUR' 12색 세트를 사용했지만,

꼭 똑같은 색연필로 그리지 않아도 됩니다.

가지고 있는 12색이 어떤 색인지를 알기 위해

우선은 색상표를 만들어 봅시다.

슥슥 칠하기만 하면 된답니다.

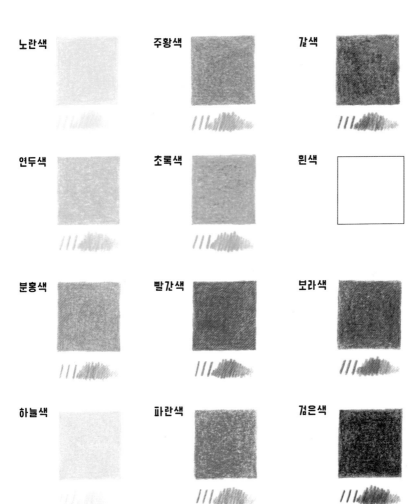

노란색

주황색

갈색

연두색

초록색

흰색

분홍색

빨간색

보라색

하늘색

파란색

검은색

미니 레슨
선을 그어 봅시다

우선은 선을 긋는 것부터 시작해요.

선을 한 줄 긋는 것만으로도 다양한 그림을 완성할 수 있어요.

알록달록한 선을 일곱 번 그으면 무지개가 되고,

넘실거리는 파도, 체크무늬도 그릴 수 있지요.

이렇듯 선만으로도 멋진 작품이 완성된답니다.

✷ 일직선으로 그어요

✷ 곡선을 그어 무지개를 표현해요

✷ 파도를 그려요

✳ 점선을 그려요

선만 그어도
다양한 무늬를
그릴 수 있어!

✳ 무늬를 그려 넣어요

내 줄무늬도
스트라이프!

보더

스트라이프

체크

동그라미를 그려 봅시다

빙글빙글 동그라미를 그려요.

동그라미를 두세 개씩 이어도 보고

크기도 바꾸면서요.

준비 운동 삼아

가득 그려 봅시다.

✳ 동그라미를 이어서 라인을 만들어요

✳ 동그라미를 하늘에 띄워 봐요

2색으로 빙글빙글

풍선

동그라미 겹치기

열기구

✦ **동그라미로 그릴 수 있는 것들**

마음속으로
'동-그랗게 동-그랗게'
주문을 외우면서 그리면
예쁜 동그라미를
그릴 수 있어.

나비

꽃

체리

포도

경단

무당벌레

단추

안경

삼각형과 사각형을 그려 봅시다

□ ▽ ○ △ □ ▽ ○ △ □ ▽ ○ △ □ ▽ ○ △ □ ▽ ○ △

동그라미를 충분히 연습했다면

삼각형과 사각형에도 도전해 봅시다!

크기와 길이를 바꾸다 보면

다양한 삼각형, 사각형과 만날 수 있어요.

여러 가지 모양이 있어야 일러스트도 다채로워진답니다.

✳ 삼각형과 사각형을 이어서 라인을 만들어요

✳ 다양한 모양·크기의 삼각형과 사각형을 그려요

✳ 삼각형과 사각형을 조합한 일러스트!

삼각형과 사각형의
조합으로 완성되는
일러스트가 많아!

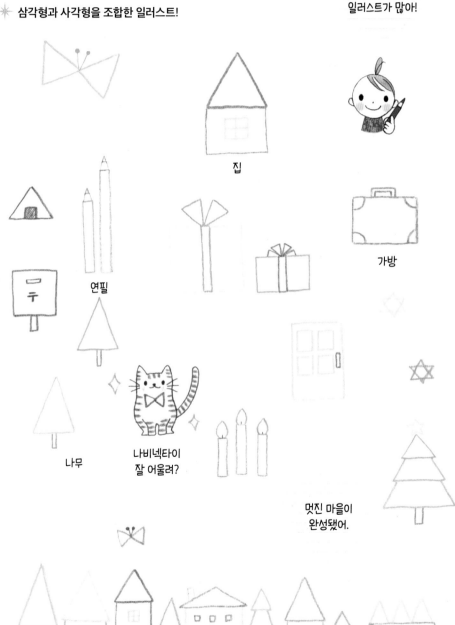

집

가방

연필

나무

나비넥타이
잘 어울려?

멋진 마을이
완성됐어.

색을 칠해 봅시다

이번에는 윤곽선을 긋는 것뿐만 아니라 채색도 해 봐요.

다양한 채색 기법을 소개할게요.

포인트는 누르는 힘의 강약을 조절하는 거예요.

연한 색, 진한 색, 좁은 부분, 넓은 부분,

각각 힘을 조절하면서 칠해 봅시다.

✳ **다양한 채색 기법**

짧은 선

빙글빙글

윤곽선 강조하고
꼼꼼하게 채우기

작은 점으로
채우기

지그재그
칠하기

큰 동그라미로
채우기

짧은 선
가로세로로 겹치기

긴 선 · 짧은
선
교차하기

냥젤리 칠하기!

✳ 누르는 힘의 강약 조절

강약을 주면서

진하고 강하게

같은 새를 그린
일러스트지만
달라 보이지?

연하고 가볍게

✳ 1색으로 농도를 조절하며 칠하기

눕혀서 연하게 칠하기

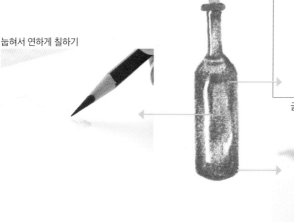

글씨를 쓸 때처럼 쥐고 농도를 주기

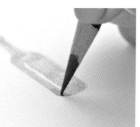

✳ 다른 색으로 도전하기

세워서 강하고 진하게 표현하기

프로세스
레드

팜 바이올렛

피콕 블루

어떤 색을 좋아해요? ①

노란색 · 주황색 · 갈색

환하면서 밝고 따뜻함이 있는 3색을 중심으로 일러스트를 그려요.
이 색을 사용하면 일러스트가 포근포근 부드러워져 왠지 힘이 난답니다.

 그려 봅시다

은행잎

레몬

맥주

병아리

치즈케이크

달걀 프라이

태양

기린

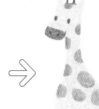

당근

게

감

표고버섯

커피

밤

그루터키

빵

다람쥐

곰

해바라기

작은 일러스트를 이어서 데코 라인 만들기

Lesson

통썰기한 오렌지 그리기

노란색으로 연하게 윤곽을 그리고
중앙에 8등분한 방사선을 그려요.

포인트 십자 모양부터 그리면
고르게 8등분할 수 있어요.

2

전체를 노란색으로 연하게 칠해요.

포인트 힘을 빼고 가볍게 칠해요.

주황색으로 바깥쪽 윤곽을 따라
그리고 껍질 부분을 칠합니다.

과실 부분을 주황색으로
칠하면 완성!

포인트

노란색 선이 주황색에
지지 않고 또렷하게
존재감을 드러내요!

크기를 바꾸며
한 페이지 가득
그리지 않을래?

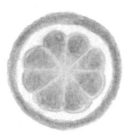
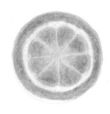

오렌지를 흩뿌려
오렌지 서커스단!

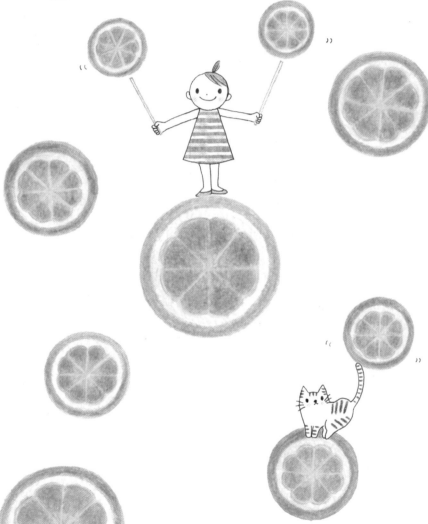

어떤 색을 좋아해요? 2

연두색 · 초록색 · 흰색

채소나 자연에서 쉽게 볼 수 있는 3색을 중심으로 일러스트를 그려요.
일러스트를 상큼하게 완성해 주는 힐링이 되는 색입니다.

※흰색은 인쇄가 되지 않아서
　회색으로 표현했어요.

그려 봅시다

떡잎

피망

서양배

오이

아보카도

흰색으로 무늬　　멜론

매실

개구리

메뚜기

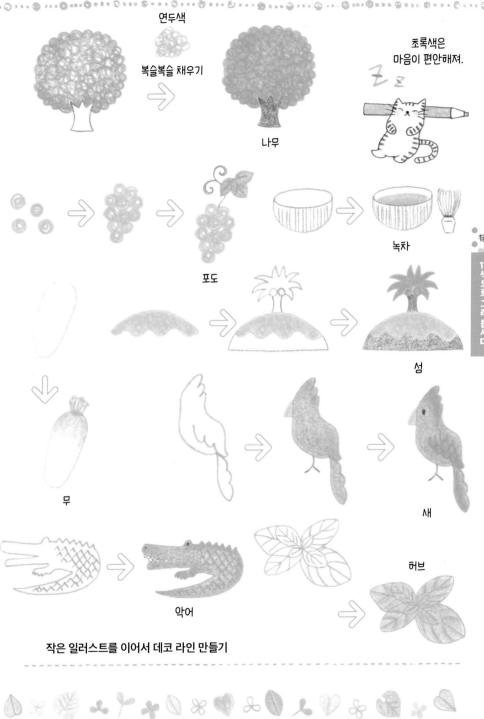

연두색

복슬복슬 채우기

나무

초록색은
마음이 편안해져.

ㅋㄹ

포도

녹차

섬

무

새

악어

허브

작은 일러스트를 이어서 데코 라인 만들기

네잎클로버 그리기

① 클로버 윤곽선을 그립니다.
잎은 하트 모양 4개를 그리면 됩니다.
균형이 맞지 않아도 괜찮아요.

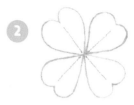

② 잎을 다 그렸다면 흰색으로
잎 중앙에 선을 그려 넣어요.
※회색 선=흰색 선

포인트

흰색 선은
살짝 진하게 그어요.
위에 초록색을
칠하면 흰색 선이
나타나면서 잎에
줄기가 생겨난답니다.

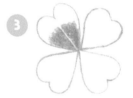

③ 잎을 칠해요. 잎 중심은 진하게,
바깥쪽으로 갈수록 연하고 가볍게 칠합니다.

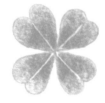

④ 세상에서 하나뿐인 클로버 완성!

포인트

연하게 칠할 때는 힘을 빼고
가볍게 칠해요.

연두색과 초록색으로
동그랗게 나열하면
귀여운 리스가
될 것 같아!

※클로버를 사실적으로 표현하지 않고
일부러 디자인처럼 그려 보았어요.

행복한 클로버를 연결하면
클로버 리스!

분홍색 · 빨간색 · 보라색

눈에 확 띄는 주연급인 이 3색을 중심으로 일러스트를 그려요.
일러스트를 화려하고 귀엽게 완성해 주는 화사한 색들입니다.

 그려 봅시다

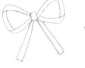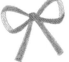

분홍색 리본

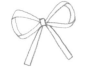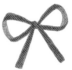

빨간색 리본

토끼

마카롱

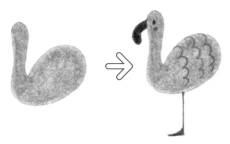

플라밍고

산호초

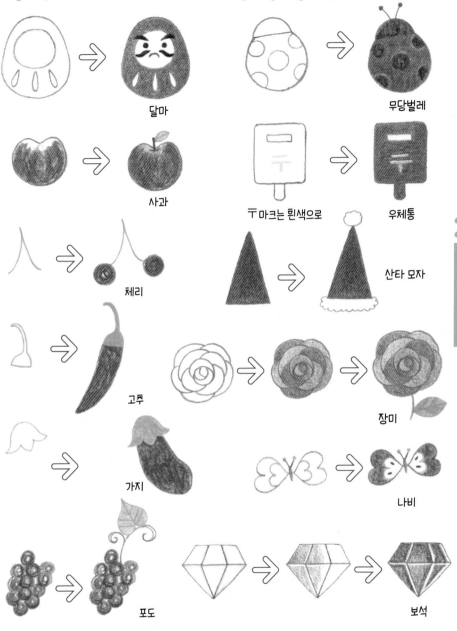

달마

무당벌레

사과

〒마크는 흰색으로

우체통

체리

산타 모자

고추

장미

가지

나비

포도

보석

작은 일러스트를 이어서 데코 라인 만들기

벚꽃 그리기

1

벚꽃 윤곽선을 그립니다.
클로버 잎처럼 살짝 길쭉한
♡모양으로 그려요.

2

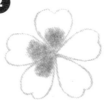

꽃 중앙에서부터
반 정도를 진하게 칠합니다.

포인트

바깥쪽을 향해
점점 연하게 칠해요.

3

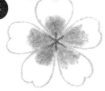

꽃 중심에 갈색으로 심을
그려 넣어요.

4

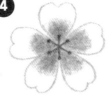

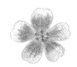

빨간색으로 빨간 축을
동그랗게 그리면 완성!

포인트

벚꽃 전체에 분홍색을
연하게 칠해도 예뻐요.

봄나들이 가자고
벚꽃 카드를
보내 볼까?

※ 벚꽃을 사실적으로 표현하지 않고
일부러 디자인처럼 그려 보았어요.

벚꽃이 만개한
봄이 왔어요.

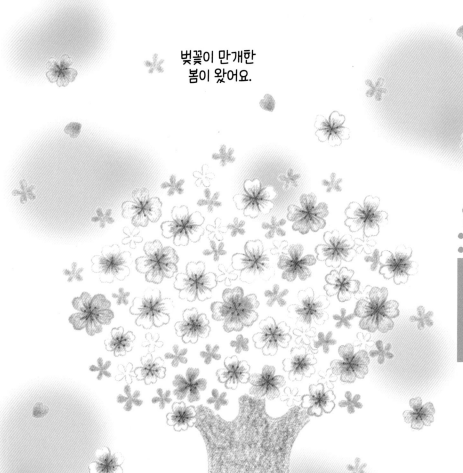

어떤 색을 좋아해요? ④

하늘색 · 파란색 · 검은색

쿨톤인 이 3색을 중심으로 일러스트를 그려요. 파란색 계열은 투명감을 주고, 검은색은 일러스트를 깔끔하게 완성해 줘요.

그려 봅시다

우산

유리구슬

장화

물방울

눈

비

밤하늘과 달

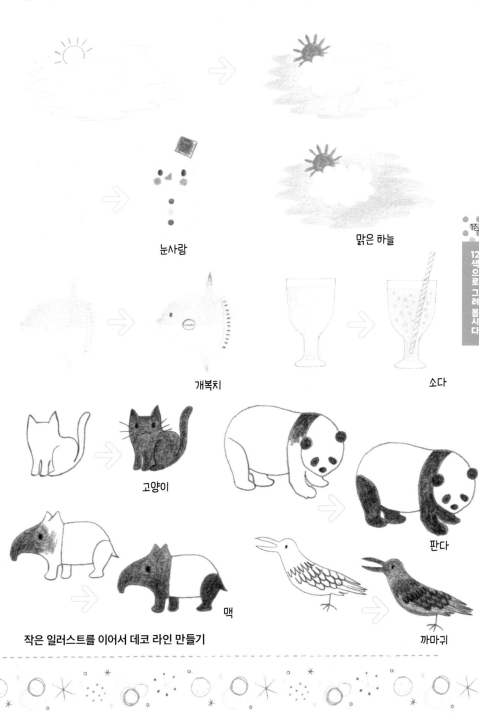

눈사람

맑은 하늘

개복치

소다

고양이

판다

맥

까마귀

작은 일러스트를 이어서 데코 라인 만들기

물고기 그리기

하늘색으로 물고기
윤곽선을 그립니다.

파란색으로 비늘을 그려요.

포인트

섬세한 비늘은
뾰족하게 깎은
색연필로 그려 주세요.

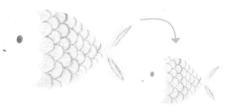

하늘색으로 비늘을 칠합니다.

눈과 입을 그리면 완성!

포인트

눈과 입을 다른 색으로
그려도 좋아요.
다양한 색의 물고기를
그려 보세요.

다양한 색의
물고기를 그려서
작은 수족관을
완성해야지.

알록달록한 물고기 세계
자그마한 수족관에 오신 걸 환영합니다.

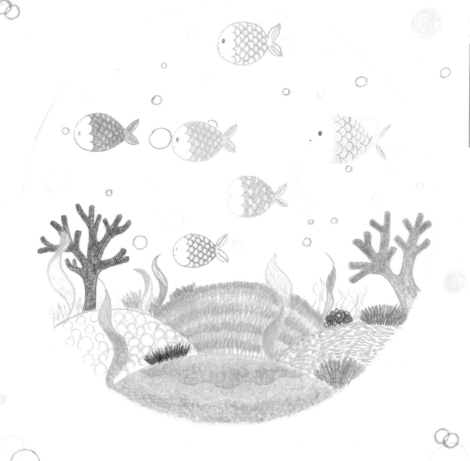

당신이 그린 12색은
오직 당신만 표현할 수 있는 12색!

근사한 색을 꽃피워요.

색으로 보는 심리학

색에는 저마다 다른 파워가 있어요.
힘이 나는 색, 마음을 다독여 주는 색, 설레는 색.
그날의 기분에 맞춰 색을 사용해 보는 건 어떨까요?
12색 색연필에 맞춰 12색의 심리학을 전합니다.

노란색

● **꿈과 희망을 이루고 싶을 때**

노란색을 좋아하는 사람 중에는 주위 사람을 즐겁게 하는 걸 좋아하는 유니크한
사람이 많다고 해요. 또한 노란색은 꿈·희망·행복 같은 밝은 이미지를 떠오르게
하지요. 하지만 노란색+검은색처럼 격차가 큰 배색은 '위험', '주의' 등 부정적인
인상을 주기도 합니다.

갈색

● **마음을 진정시킬 때 좋은 대표색**

긴장을 풀어 주고 안정감과 대지의 온기를 느끼게 해 주는 색입니다. 은은한 갈
색이 끌리는 건 마음이 지쳐 있다는 신호예요. 대지의 온기를 느끼며 충분히 휴
식한 후에 밝은 색을 봅시다.

주황색

● **밝고 해방감 있는 인상을 주고 싶을 때**

온화하고 따스한 주황색은 주위를 환하게 만들어 주는 색이지요. 밝고 개방적인
인상을 주기 때문에 커뮤니케이션을 원활하게 만들어 줍니다. 처음 보는 사람을
만날 때 주황색을 잘 활용하면 초면이어도 금방 친해질 수 있어요!

연두색

● **신록, 어린잎의 에너지 받기**

노란색과 초록색을 섞은 색으로, 두 가지 색 모두의 특징을 지닙니다. 강한 생명
력이 전해지는 어린잎의 에너지를 받을 수 있어 모든 일에 의욕이 생기며 평온
함도 느낄 수 있어요.

초록색

● **자연 속에 있는 듯한 힐링 효과**

초록색은 따뜻한 색도 차가운 색도 아닌 '중간색'으로 가장 자극적이지 않습니
다. 마치 자연 속에 있는 듯한 편안함을 주는 색이라 주위 사람에게도 차분함과
평온함을 전달한답니다. 긴장을 풀고 쉬고 싶을 때, 초록색에 둘러싸여 보세요.

● 몸과 마음이 젊어지고 싶을 때

연애 혹은 행복을 떠오르게 하는 색입니다. 사랑에 폭 빠져 있을 때, 행복으로 가득 차 있을 때, 사랑을 갈구할 때 분홍색이 끌리곤 하지요. 마음을 충족시키고 타인을 배려하는 따뜻함을 주는 색이에요.

● 힘·의욕·자신감을 충전

빨간색은 에너지와 생명을 상징하면서 사람들의 이목을 끄는 색이기도 합니다. 주목받고 싶을 때 패션 아이템으로 빨간색을 활용하면 효과적입니다. 힘과 의욕을 불러일으키는 효과도 있으니 에너지를 보충하고 싶을 때는 빨간색을 적절하게 사용해 보세요.

● 잠재 능력을 깨워야 할 때

기품·신비성·우아함을 느끼게 해 주는 색으로, 예로부터 종교계에서 자주 사용해 왔습니다. 보라색은 깊은 명상에 잠기도록 도와주며, 잠재 능력을 깨워 주는 색이기에 뭔가에 집중하고 싶을 때는 보라색을 활용하면 좋습니다.

● 해방감을 느끼고 싶을 때

물과 하늘을 연상케 하며, 해방감을 느끼게 해 줍니다. 자신의 감정을 표현하고 싶을 때, 새로운 아이디어를 얻고 싶을 때 효과가 있습니다. '파란색'처럼 짜증이나 화가 날 때 격한 감정을 누그러뜨려 주기도 하지요.

● 심신을 차분하게 만들어 주므로, 감정을 제어하고 싶을 때

파란색을 보면 '세로토닌'이라는 심신을 차분하게 해 주는 힐링 계열 호르몬이 분비돼요. 그러니 화가 났을 때는 파란색의 힘을 빌려 마음을 진정시켜 보세요. 성실한 이미지도 있으니 자기 어필을 할 때 활용하면 좋습니다.

● 순수·청결이라는 깨끗한 인상

흰색

순수·무결점 등 때 묻지 않은 이미지를 주기에 세계 모든 곳에서 신성한 색으로 인식됩니다. 에너지가 강한 색이므로 강한 의지를 유지하고 싶을 때, 새로운 일을 시작할 때 흰색이 지닌 힘을 빌려 봅시다.

● 중후함과 절대적인 이미지

중후함이 있고 실제 크기보다 작게 보이는 효과가 있습니다. 어떤 일에도 흔들리지 않는 절대적인 이미지이기 때문에 자신의 약점이나 불안을 숨기고 싶을 때 검은색을 입으면 방호복이 되어 주지요. 잘 활용해 봅시다.

참고문헌: 《인생이 풍요로워지는 색채 심리(人生が豊かになる色彩心理)》(미야다 쿠미코) natsume 출판사 외

✿ 연필깎이 대활약 ✿

널찍한 면을 칠할 때는 커터 칼로 투박하게 깎은 심이 좋지만, 작은 그림을 그릴 때나 정교한 부분을 표현할 때는 연필깎이로 끝을 뾰족하게 깎아서 그리는 것이 좋습니다.
전동식과 손으로 돌리는 수동이 있으니 자신에게 맞는 제품을 찾아보세요.
참고로 이 책에서는 연필깎이로 심을 뾰족하게 깎은 후에 그린 그림이 많습니다.

chapter.2

색을 늘리면
그릴 수 있는 그림의 폭이
넓어져요.

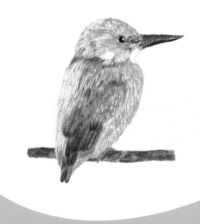

색을 늘려요

좋아하는 색을 추가로 구매해요

12색 색연필로도 충분히 다양한 그림을 그릴 수 있지만

미묘하게 다른 연한 색과 독특한 색감을

표현하기 위해서는 '색을 늘려야' 합니다.

12색만으로 표현할 수 없는 모티브와 만났다면

새로운 색을 찾으러 갈 타이밍입니다.

화방에는 갖가지 색이 올망졸망 모여 있답니다.

마음에 드는 색을 구매해서 색의 폭을 넓혀 볼까요?

색 만들기 수업

어느 오후, 홍차를 우려내고 있다 보니

이 고운 색을 표현하고 싶어졌습니다.

하지만 어떤 색으로 표현해야 할지 막막하기만 하지요.

그럴 때는 아래와 같은 느낌으로 색을 골라 보세요.

미묘한 색감.
어떤 색을 사용할까요?

이 3색이
좋을 것 같아요!

어떤 색일까?
실제로 칠해 봅시다.

완성

2색을 겹쳐서
칠하기도 해요.

이 장에서는 미국 SANFORD의 '카리스마 컬러'라는

색연필이 자주 등장합니다.

물론 똑같은 색이 아니어도 괜찮습니다.

비슷한 색을 찾아서 칠해 보세요.

스패니쉬 오렌지
(카리스마 컬러)

12색 세트 속 주황색과는 다른, 노란빛이 강한 주황색입니다. 상큼한 과일을 표현하기 위해서는 빼놓을 수 없는 색이지요.

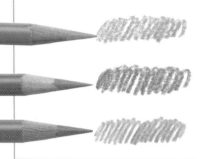

그 외 주황색 계열 추천

옐로 오렌지 YELLOW ORANGE
(카리스마 컬러)

페일 버밀리언 PALE VERMILION
(카리스마 컬러)

라이트 버밀리언 LIGHT VERMILION
(미쓰비시)

주황색 계열과 잘 어울리는 색은?

에스닉 코디

옐로 오렌지&하늘색

하늘을 그릴 때 빼놓을 수 없는
상큼한 태양과의 조합

**스패니쉬 오렌지&
옐로 오렌지**

색감이 다른 두 가지 주황색을
조합한 활기찬 컬러

스패니쉬 오렌지&보라색

아시아의 에너지가
넘치는 조합

주황색 계열 일러스트

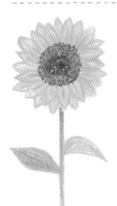

*** 비파(잎이 달린)**
열매: 스패니쉬 오렌지
+옐로 오렌지
잎: 다크 그린
가지: 라이트 엄버

*** 노란색 파프리카**
스패니쉬 오렌지로 농도 조절
줄기: 애플 그린

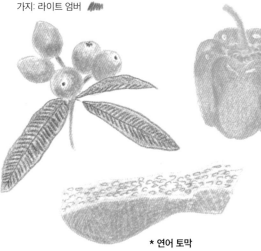

*** 해바라기**
꽃잎: 스패니쉬 오렌지
줄기: 애플 그린
꽃 중앙(테두리):
갈색, 다크 브라운

*** 연어 토막**
생선살: 라이트 버밀리언
스패니쉬 오렌지, 흰색(결)
껍질: 실버 그레이&페일 골드

*** 비파(열매)**
라이트 버밀리언
스패니쉬 오렌지

*** 단풍**
페일 버밀리언
스패니쉬 오렌지

*** 불가사리**
라이트 버밀리언

↑질감에 맞춰 칠하는 방법을
바꾸는 것도 포인트 중 하나!

*** 치즈**
옐로 오렌지
데코 옐로

*** 마멀레이드 병**
윤곽: 페일 골드
뚜껑: 빨강
잼: 라이트 버밀리언
+스패니쉬 오렌지

살구 그리기

살구는 역시
이 색이지!

1 색을 찾아요

살구 열매와 비슷한 색을 찾아봅시다.
스패니쉬 오렌지를 베이스로 칠하고
옐로 오렌지를 섞으면 비슷해 보일 것 같죠?

옐로 오렌지

스패니쉬 오렌지

2 윤곽을 잡아요

스패니쉬 오렌지로 살구 윤곽을 그린 뒤,
가지 윤곽은 다크 브라운,
잎 윤곽은 다크 그린으로 그려요.

포인트

나중에 진한 색을
칠해야 하므로
처음 잡는 윤곽은
연하게 그리세요.

3 열매를 칠해요

스패니쉬 오렌지로 살구 전체를 연하게 칠합니다.
살구의 갈라진 부분은 선을 따라
조금 진하게 긋습니다.

④ 꼼꼼하게 칠해요

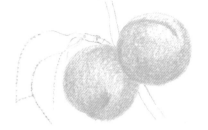

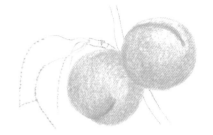

살구 윤곽을 따라 아래쪽은 진하게,
위쪽은 연하게 농도를 조절하면서 칠해요.

갈라진 부분은 옐로 오렌지로
힘을 주면서 진하게 칠해요.

포인트

빛이 닿는 부분은
전부 칠하지 않고
흰색을 조금 남겨 둡니다

⑤ 가지와 잎을 칠해요

스패니쉬 오렌지로 칠한 곳을
옐로 오렌지로 덧칠해요.

가지와 잎에 각각 색을
칠하면 살구 완성.

'살구' 하면 잼 고양이

'식빵을 두껍게 썰고, 테두리를 잘라 낸 폭신폭신한 부분에 살구 잼을 바른 듯한 고양이'《안녕 모모, 안녕 아카네(モモちゃんとアカネちゃん)》(마쓰타니 미요코)에서 잼 고양이라 불리는 새끼 고양이를 표현한 이 문장이 어찌나 귀엽고 맛있어 보이던지! 잼 고양이가 곁에 있으면 늘 배가 고플 것 같아요.

2장

색을 눌러요

추천하는 색 2
터스칸 레드
(카리스마 컬러)

팥색입니다. 탁한 적자색인 이 색은 어른스러운 일러스트나 모티브의 윤곽, 손글씨 등에도 잘 어울립니다.

그 외 빨간색 계열 추천

프로세스 레드 PROCESS RED
(카리스마 컬러)

마젠타 MAGENTA
(카리스마 컬러)

빨간색 계열과 잘 어울리는 색은?

차분하면서 귀여운 코디

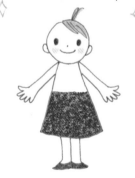

프로세스 레드&초록색

선명한 색끼리 조합하면
아기자기한 무늬에 딱!

터스칸 레드&라임 페일

녹차와 팥의 조합

마젠타&검은색&흰색

모노톤의 배색은 빨간색을
돋보이게 만들어 줘요.

빨간색 계열 일러스트

* 팥
터스칸 레드·흰색

* 아메리칸 체리
터스칸 레드
줄기: 연두색&옐로 오커

* 와인
윤곽: 페일 골드
와인: 터스칸 레드

* 힐
프로세스 레드
구두 내부: 옐로 오커&크림

* 립스틱
프로세스 레드
케이스 부분:
실버 그레이&검은색

* 비트
프로세스 레드
수염 부분: 페일 골드

* 군고구마
껍질: 터스칸 레드
알맹이: 옐로 오커
스패니쉬 오렌지

빨간색과 초록색을
섞었더니 매력적이야!

* 래디시
마젠타+프로세스 레드
터스칸 레드
줄기: 애플 그린

무화과 그리기

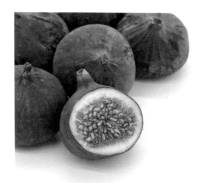

이 자주색에는
터스칸 레드가
나설 차례군!

1 색을 찾아요

무화과에 사용할 색을 찾아요.
터스칸 레드를 베이스로 칠하면서
연두색, 데코 옐로를 포인트 컬러로 활용해 볼까요?

터스칸 레드 연두색

데코 옐로

2 윤곽을 잡아요

포인트

보색 관계인 붉은색과 초록색이
함께 어우러진 무화과.
이 자연 속의 배색을 즐겨 봅시다!

터스칸 레드로 무화과 윤곽을,
연두색으로 위쪽 줄기 부분을 그려요.

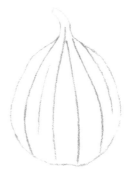

무화과 선을 진하게 그어요.

③ 열매를 칠해요

무화과 위쪽에 연두색을 칠해요.

터스칸 레드로 무화과 전체를
연하게 칠해요.

④ 꼼꼼하게 칠해요

데코 옐로를 위쪽과
아래쪽에 겹쳐 칠해요.

무화과 주름을 터스칸 레드로
진하게 그으면서 전체에
색을 칠하면 무화과 완성!

포인트

주름으로 그은 선이 묻히지
않도록 연하게 칠합니다.

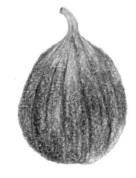

무화과를 한자로 하면 '無花果'

한자로 표기하면 꽃을 피우지 않는 것처럼 보이지만, 무화과는 열매 속
에서 작은 꽃을 피워요. 반으로 잘랐을 때 보이는 빨간 알맹이가 바로 꽃
이랍니다! 꽃을 이런 식으로 맛있게 먹을 수 있다니 요정이 된 듯한 기분
이 들어요.

이 부분이 꽃이에요.

추천하는 색 3

트루 블루

(카리스마 컬러)

시원하고 상쾌한 색입니다. 일반적인 하늘색보다 형광 빛이 돌기 때문에 물고기나 생물 특유의 선명한 느낌을 표현할 때 자주 쓰는 색입니다.

그 외 파란색 계열 추천

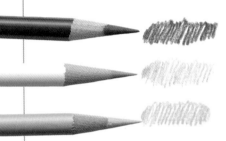

울트라 마린 ULTRA MARINE
(카리스마 컬러)

히아신스 블루 HYACINTH BLUE
(톰보 이로지텐)

라이트 아쿠아 LIGHT AQUA
(카리스마 컬러)

파란색 계열과 잘 어울리는 색은?

쿨 코디

울트라 마린&빨간색&흰색

트리콜로르 배색이에요.
마린 컬러로 단숨에 여름 기분!

트루 블루&실버 그레이

차분하면서도 시원한 인상

파란색 계열 일러스트

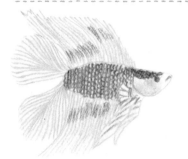

*** 열대어**
트루 블루
인디고 블루, 터스칸 레드

*** 야자수와 바다**
야자수 잎: 다크 그린+애플 그린
나무: 페일 골드+사로+라이트 엄버
하늘: 트루 블루 그러데이션(농도 조절)
바다: 라이트 아쿠아 그러데이션(농도 조절)
해변: 크림

*** 나비**
날개: 트루 블루, 검은색,
옐로 오커&갈색

*** 밀크 포트**
윤곽: 페일 골드
그림자: 쿨 그레이
무늬: 울트라 마린

*** 나팔꽃**
히아신스 블루
윤곽: 페일 골드
중심부: 데코 피치
줄기: 애플 그린+초록색

*** 칵테일**
라이트 아쿠아
꽃: 프로세스 레드
체리: 빨간색
파인애플: 데코 옐로8
옐로 오커

*** 공작**
몸: 트루 블루+검은색
+페일 골드(부리)
날개: 울트라 마린, 애플 그린,
초록색, 연두색

물총새 그리기

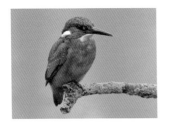

이토록 황홀한
파란색이라니.
이 색을 표현하기
위해서는...

1 색을 찾아요

물총새에 사용할 색을 찾아요.
트루 블루를 베이스로 칠하면서
옐로 오렌지, 페일 버밀리언, 울트라 마린,
검은색 등 다양한 색을 사용해 볼게요.

옐로 오렌지

페일 버밀리언

울트라 마린

트루 블루

2 윤곽을 잡아요

각 위치에 알맞은 색으로
연하게 윤곽을 잡아요.

포인트

눈 부분에 사용할 검은색은
최대한 연하게 칠해요.
다른 색과 섞이면 탁해지기
때문에 지저분해 보여요.

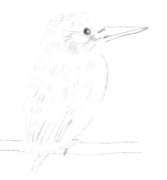

물총새 머리와 날개 부분에
흰색 색연필로 진하게
무늬를 그려 넣어요.
※ 회색 선＝흰색 선

③ 몸을 칠해요

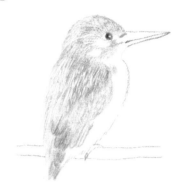

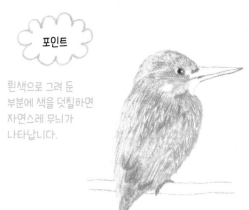

포인트

흰색으로 그려 둔
부분에 색을 덧칠하면
자연스레 무늬가
나타납니다.

트루 블루로 물총새의 머리~날개 부분의
농도를 조절하면서 칠해요.

옐로 오렌지로 눈 밑, 부리 안쪽,
목부터 배 쪽까지 연하게 칠하고
그 위에 페일 버밀리언을 덧칠해요.

④ 꼼꼼하게 칠해요

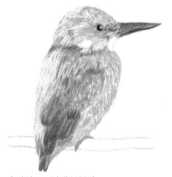

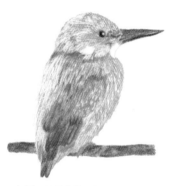

울트라 마린으로 날개 부분과
부리를 진하게 칠해요. 특히 날개 깃털,
머리 부분은 더 진하게 칠해 주세요.

마지막으로 검은색으로
눈을 진하게 칠하면 물총새 완성!

물총새는 '푸른 보석'

'비취', '푸른 보석'으로도 불리는 물총새는 파란 날개가 인상적인데요. 이
아름다운 파란색은 색소가 아니라 날개 구조에 의한 것으로 빛에 따라 파
랗게 보이는 것이라고 해요. 색연필로는 자연의 아름다운 색을 도저히 표
현할 수가 없네요. 참고로 물총새는 수컷과 암컷을 부리 색으로 구별한
다고 해요.

수컷 ♂

부리 위, 아래가 검은색

암컷 ♀

부리 아래가 주황색

추천하는 색 **4**

애플 그린
(카리스마 컬러)

12색 세트 속의 연두색보다 선명한 초록색입니다. 신선한 채소나 잎을 그릴 때 요긴한 한 자루입니다.

그 외 초록색 계열 추천

스프링 그린 SPRING GREEN
(카리스마 컬러)

트루 그린 TRUE GREEN
(카리스마 컬러)

초록색 계열과 잘 어울리는 색은?

레트로 코디

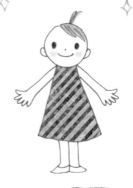

트루 그린&다크 브라운

민트 초코의 조합.
도트 무늬로 그려도
클래식한 느낌이 들어요.

애플 그린&인디고 블루

신선한 초록색과 진한 파란색의
레트로풍 조합. 스트라이프로도
응용해 보세요.

60

초록색 계열 일러스트

2장

색을 눌러요

* **오크라**
애플 그린&연두색

* **메론맛 크림 소다**
애플 그린&연두색
윤곽과 거품: 페일 골드&흰색
체리: 빨간색

* **잉꼬**
애플 그린
데코 옐로
빨간색
트루 블루
라이트 아쿠아
울트라 마린
부리: 노란색&페일 버밀리언
나뭇가지: 라이트 엄버&사로

비슷한 색끼리 섞어서 칠하면
자연스럽고 예쁜 그러데이션을
표현할 수 있어요.

* **라임**
애플 그린&스프링 그린+흰색

* **개구리**
애플 그린, 연두색, 분홍색
윤곽: 페일 골드

* **잠두콩**
스프링 그린
연두색
다크 브라운

* **양상추**
스프링 그린
옐로 오커&골든 로드

민트 그리기

디저트와 음료에
색감을 더해 주는
신선한 초록!

1 색을 찾아요

민트를 표현할 색을 찾아요.
메인 색상으로 애플 그린, 연두색을
사용하면서 잎맥을 그릴 때는
흰색도 사용해 봅시다.

연두색

애플 그린

2 윤곽을 잡아요

애플 그린으로
민트 윤곽을 그립니다.

포인트

잎의 뾰죽뾰족한 부분은
색연필을 뾰족하게
깎은 후에 그려요.

3 잎맥을 그려요

애플 그린으로 잎맥을 그린 후,
그 선을 따라 흰색으로 그어요.
※ 회색 선=흰색 선

4 잎을 칠해요

잎 전체에 애플 그린을 연하게
칠합니다.

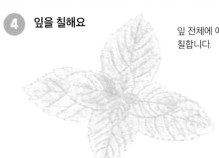

포인트

흰색으로 그려 둔 부분에
색을 덧칠하면 자연스레
잎맥이 나타납니다.

5 꼼꼼하게 칠해요

빛이 닿아 밝아진 부분에는
연두색을 덧칠합니다.

2장

색을 늘려요

다시 애플 그린으로 농도를 조절하면서 칠해요.
특히 잎 중앙, 잎이 겹치는 부분,
흰색으로 그린 잎맥 근처는 진하게 칠해 주세요.

연두색으로 전체를
고루 칠하면 민트 완성!

'민트' 하면 민트 워터

미네랄워터에 민트 시럽을 탄 멘트로(Menthe à l'eau)는 프랑스의 여름 풍
물시(풍물, 자연을 노래한 시-역주)로도 유명해요. 탄산수에 민트 시럽을 타
면 디아블로 멘트(diabolo menthe)가 되지요. 더운 여름에는 민트의 청량
함과 시럽의 상큼한 초록색이 큰 위로가 된답니다.

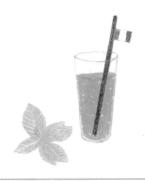

다크 브라운

(카리스마 컬러)

농도를 조절하며 다양한 느낌으로 표현하거나 포인트 색으로, 또는 윤곽을 그리고 글씨를 쓰는 식으로 다양하게 쓰이는 색이에요.

그 외 갈색 계열 추천

번트 오커 BURNT OCHRE
(카리스마 컬러)

라이트 엄버 LIGHT UMBER
(카리스마 컬러)

갈색 계열과 잘 어울리는 색은?

카페오레 코디

다크 브라운& 핑크 로즈

딸기 초코색! 귀엽고 맛있는 조합

다크 브라운&페일 버밀리언

따뜻한 색은 부엌 소품이나
인테리어에도 잘 쓰이는 조합

라이트 엄버&크림

마음이 포근해지는
부드러운 색감의 조합

갈색 계열 일러스트

*** 초콜릿 도넛**
다크 브라운, 흰색
번트 오커
옐로 오커 //////
골든 로드 //////
크림

*** 라탄 가방**
다크 브라운

*** 커피 서버**
윤곽: 페일 골드, 흰색
드리퍼: 다크 브라운,
////// 옐로 오커, 흰색
여과지: 사로

*** 커피콩**
다크 브라운

*** 키위(새)**
다크 브라운, 핑크 로즈 //////
부리와 다리 윤곽:
페일 골드 //////

*** 도토리**
////// 번트 오커+옐로 오커 //////
모자 부분: 페일 골드, 사로, ////// //////
다크 브라운

*** 새송이 버섯**
라이트 엄버&사로 //////
윤곽: 페일 골드 //////

*** 만가닥 버섯**
////// 번트 오커&옐로 오커
크림, 라이트 엄버 //////

*** 벽돌**
번트 오커, 다크 브라운, 라이트 엄버 //////

초콜릿 그리기

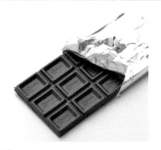

기본형을 마스터하면
다른 초콜릿도
그릴 수 있어!

1 색을 찾아요

초콜릿에 사용할 색을 찾아요.
다크 브라운이 어울릴까요? 갈색?
아니면 농도를 조절하면서 1색으로만
그려도 좋을 것 같네요.

갈색

다크 브라운

쿨 그레이

2 윤곽을 잡아요

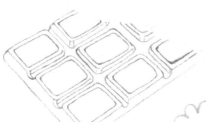

다크 브라운으로 초콜릿 윤곽을,
쿨 그레이로 은박지 윤곽을 그려요.

포인트

힘을 강하게 주어 또렷하게
윤곽을 그려요. 다소 일그러져도
색을 칠하는 단계에서 수정할 수 있어요.

초콜릿 골 부분을 그려요.
골 바닥과 가장자리에
흰색으로 선을 그려 넣어요.
※ 분홍색 선=흰색 선

3 초콜릿을 칠해요

4 꼼꼼하게 칠해요

골 부분을 진하게 칠해요.

골을 제외한 나머지 부분을
다크 브라운으로 연하게 칠해요.

포인트 흰색으로 칠한 선이 나타나요.

초콜릿 윤곽을 강하고 진하게 칠한 후,
초콜릿 전체 농도를 조절해요.

쿨 그레이로 은박지를 칠하면 초콜릿 완성!

초콜릿하면 '초콜릿 천국'

원작 로알드 달의《찰리와 초콜릿 공장》은 2005년 팀 버튼 감독의〈찰리
와 초콜릿 공장〉으로 영화화되어 화제가 되었죠. 그보다 훨씬 전인 1971
년에 제작된〈초콜릿 천국〉도 복고풍에 판타지적인 장면이 많아서 추천하
는 영화입니다. 두 작품 모두 다 보고 나면 왠지 초콜릿이 먹고 싶어진다
는 공통점이 있지요.

1971년 멜 스튜어트 감독
〈초콜릿 천국〉
Willy Wonka&the Chocolate
Factory

라일락
(톰보 이로지텐)

희미한 색의 모티브를 그릴 때는 라일락같이 부드러운 색감의 색연필이 있으면 예쁘게 완성할 수 있답니다.

그 외 보라색 계열 추천

멀베리 MULBERRY
(카리스마 컬러)

팜 바이올렛 PARM VIOLET
(카리스마 컬러)

보라색 계열과 잘 어울리는 색은?

프린세스 코디

멀베리&연두색

청피홍심무 단면. 선명한 색의 조합

팜 바이올렛&트루 그린

우아한 색과 상큼한 색의 배색은
포장지로 활용해도 근사해요.

라일락&데코 피치

우아하면서 부드러운 색의 조합

보라색 계열 일러스트

*** 으름덩굴**
팜 바이올렛, 다크 브라운
잎: 라임 페일

*** 수국**
라일락, 하늘색
잎: 스프링 그린

*** 자색 양배추**
멀베리
잎: 옐로 오커

*** 해우(고둥의 일종)**
라일락, 팜 바이올렛,
흰색, 데코 옐로
촉각: 옐로 오커&골든 로드

*** 초롱꽃**
라일락
윤곽: 페일 골드
잎: 스프링 그린

*** 보라색 과실**
팜 바이올렛, 흰색
잎: 다크 그린
나뭇가지: 라이트 엄버

*** 라벤더**
팜 바이올렛
&라일락
줄기: 스프링 그린
&연두색

*** 저녁노을**
라일락, 데코 피치, 히아신스 블루
마을: 히아신스 블루+팜 바이올렛

팬지 그리기

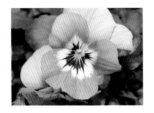

다양한 색이
들어 있는 팬지!
유심히 관찰하면서
그려야겠어.

① 색을 찾아요

팬지에 사용할 색을 찾아요.
메인 색상은 라일락으로 칠하고
옐로 오렌지, 보라색, 히아신스 블루,
노란색,그리고 연두색도 살짝 들어 있는 것 같죠?

 노란색 연두색 옐로 오렌지

 보라색

히아신스 블루

라일락

② 윤곽을 잡아요

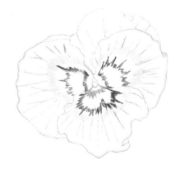

라일락으로 연하게 윤곽을 그려요.
꽃 중앙에 노란색과 연두색을 살짝 칠해 둡니다.

팬지 꽃잎 주름과 가운데 무늬 윤곽을
보라색과 옐로 오렌지로 그려요.
팬지 꽃잎 주름을 따라 군데군데 흰색 선을 그려 놓습니다.
※ 회색 선=흰색 선

포인트

꽃잎끼리 겹치는 부분, 보라색 무늬와
꽃잎 경계 부분 등에도 흰색 선을 그어 두면
농도를 예쁘게 표현할 수 있어요.

3 꽃을 칠해요

팬지 전체를 라일락으로
연하게 칠해요.

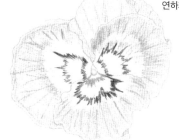

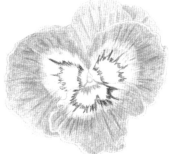

포인트

흰색으로 그린 부분과
라일락 경계 부분은 힘을 빼고
연하게 칠해 자연스럽게 표현해요.

꽃잎 주름을 진하게 긋고
강도를 조절하며 전체를 칠해요.

4 꼼꼼하게 칠해요

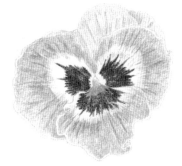

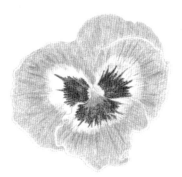

가운데 무늬는 보라색과
옐로 오렌지로 색칠해요.

히아신스 블루로 전체를
연하게 덧칠하면 완성!

팬지는 '사랑의 꽃'

꽃 색깔에 따라 꽃말도 조금씩 바뀌지만, 대표적인 팬지 꽃말은 '저를 사
랑해 주세요'입니다. 그래서 그런지 팬지는 사랑의 꽃이라는 인식이 강하
지요. 셰익스피어의 희곡 〈한여름 밤의 꿈〉에서는 사랑에 빠지는 묘약으
로 등장하기도 해 많은 나라와 지역에서 사랑을 이루어 주는 상징으로 팬
지를 많이 사용한답니다! 팬지는 사랑하는 이들의 귀여운 응원단이네요.

두근 두근

옐로 오커

(카리스마 컬러)

노란색과 갈색을 섞은 듯한, 황토색 계열입니다. 구움과자를 그릴 때 이런 색감을 여러 개 가지고 있으면 좋겠지요.

그 외 황토색 계열 추천

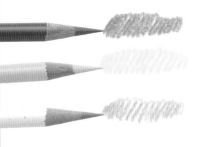

골든 로드 GOLDEN ROD
(카리스마 컬러)

데코 옐로 DECO YELLOW
(카리스마 컬러)

사로 SALLOW
(톰보 이로지텐)

황토색 계열과 잘 어울리는 색은?

오리엔탈 코디

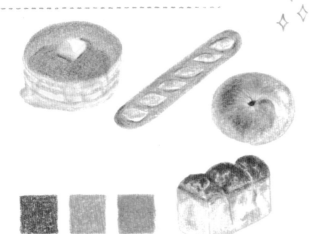

번트 오커&옐로 오커&골든 로드

다크 그린&골든 로드

갓 구운 노릇노릇한 색입니다.
디저트와 빵은 이 3색으로 모두 그릴 수 있지요.

이국풍을 느낄 수 있는 조합입니다.

황토색 계열 일러스트

*** 양파**
옐로 오커&골든 로드
+페일 골드

*** 낙타**
옐로 오커&번트 오커
크림, 사로
윤곽: 페일 골드

*** 배**
옐로 오커
&골든 로드
+사로, 흰색
꼭지: 다크 브라운

*** 쇼트 파스타**
데코 옐로
윤곽: 옐로 오커, 골든 로드

*** 아기 사슴**
번트 오커&옐로 오커+흰색, 크림
다크 브라운

*** 푸딩**
데코 옐로+흰색
다크 브라운

*** 롤케이크**
옐로 오커&골든 로드
데코 옐로, 크림

2장

색을 늘려요

크루아상 그리기

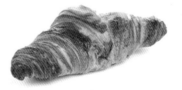

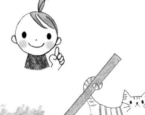

빵과 구움과자는
같은 요령으로
그리면 될 것 같아.

① 색을 찾아요

크루아상에 맞는 색을 찾아요.
메인 색상은 옐로 오커.
골든 로드도 쓰면서 노릇한 구움색은 번트 오커로!

옐로 오커

골든 로드

번트 오커

② 윤곽을 잡아요

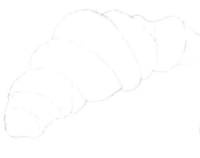

옐로 오커로 윤곽을 그립니다.
크루아상은 전체적으로 갈색 계열의
색으로 그리기 때문에
윤곽은 보통 굵기로 그리세요.

포인트

진한 색과 경계 부분이 되는
빵 결은 조금 진하게 그리면
나중에 칠하기 편해요.

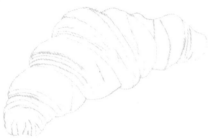

크루아상의 결을
옐로 오커로 그려 넣어요.

③ 빵을 칠해요

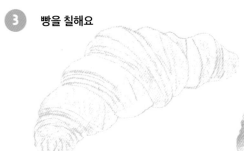

옐로 오커로 크루아상 전체를 연하게 칠해요.
빛이 닿는 곳은 흰색을 남겨 둡니다.

골든 로드로 농도를 조절하며 칠
합니다.

포인트

옐로 오커로 그린 빵 결을 따라
골든 로드로 한 번 더 진하게 그으면
한결 생동감 있게 표현할 수 있어요.

④ 노릇하게 칠해요

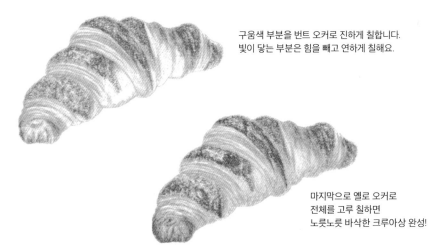

구움색 부분을 번트 오커로 진하게 칠합니다.
빛이 닿는 부분은 힘을 빼고 연하게 칠해요.

마지막으로 옐로 오커로
전체를 고루 칠하면
노릇노릇 바삭한 크루아상 완성!

'크루아상' 하면 초승달

크루아상은 프랑스어로 초승달(Croissant lune)을 의미합니다. 초승달
처럼 양끝이 말려 있는 모양에서 유래한 것으로 보입니다. 양끝이 일직
선인 마름모꼴 타입도 있는데 빵에 사용하는 유지 종류에 따라 모양이
차이가 나지요. 초승달 모양은 마가린, 마름모꼴은 버터로 만든다고 해
요. 여러분의 취향은 어느 쪽인가요?

크루아상
Croissant
오디네르
Ordinaire
e 보통의, 일상적인

크루아상
Croissant au
오뵈르
beuree
e 버터

핑크 로즈

(카리스마 컬러)

귀여운 파스텔 핑크입니다. 복숭아, 딸기 크림 등 연한 분홍색은 달콤한 것과 잘 어울려요.

그 외 분홍색 계열 추천

브러시 핑크 BLUSH PINK
(카리스마 컬러)

데코 피치 DECO PEACH
(카리스마 컬러)

분홍색 계열과 잘 어울리는 색은?

딸기 우유 코디

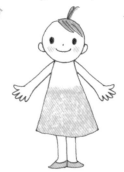

핑크 로즈&히아신스 블루&연두색

부드러운 파스텔색은 서로 잘 어울러져요.
결혼식이나 출산 선물 등에 잘 쓰이는 행복한 색이지요.

데코 피치&크림

달콤하고 귀여운 요정 같은
조합입니다.

분홍색 계열 일러스트

*** 복숭아**
핑크 로즈&크림

*** 앵초**
핑크 로즈
잎과 줄기: 라임 페일&터스칸 레드

*** 딸기 도넛**
핑크 로즈, 레드, 흰색
크림&골든 로드

*** 마카롱**
핑크 로즈로 농담 조절

*** 딸기 사탕**
브러시 핑크, 흰색
포장지: 페일 골드(윤곽),
다크 그린, 빨간색

*** 딸기 무스**
핑크 로즈, 흰색
크림 부분: 사로&크림
딸기: 빨간색
민트: 애플 그린
접시: 옐로 오커&번트 오커

*** 아기 돼지**
데코 피치&브러시 핑크,
데코 옐로,
사로, 라이트 엄버

*** 꽃조개**
데코 피치&핑크 로즈
+흰색+크림

Lesson 1

벚꽃떡 그리기

폭신한 떡의
부드러움을
표현하고 싶어.

1 색을 찾아요

벚꽃떡에 어울리는 색을 찾아요.
메인 색상은 핑크 로즈,
잎 부분은 올리브 그린과 라임 페일,
팥소는 다크 브라운이 좋을 것 같네요.

핑크 로즈

올리브 그린 라임 페일 다크 브라운

2 윤곽을 잡아요

핑크 로즈로 벚꽃떡 윤곽을,
라임 페일로 벚꽃잎 윤곽,
다크 브라운으로 팥소 윤곽을 각각 그립니다.

포인트

잎의 뾰족뾰족한 부분은
색연필을 뾰족하게
깎은 후에 그려요.

3 분홍색 떡을 칠해요

벚꽃떡 부분을 핑크 로즈로 연하게 칠해요.
이 단계에서 진하게 칠할 곳과 빛이 닿는
흰 부분을 구분하면서 칠해 두면
나중에 명암을 주기 훨씬 수월해요.

잎과 겹치는 경계 부분, 떡과 떡
사이 등은 진하게 칠해요.

4 잎을 칠해요

잎의 잎맥을 흰색으로 정교하게 그려요.
※회색 선=흰색 선

잎을 라임 페일로 칠해요. 잎맥을
따라 진하게 칠하면 입체감이 생겨나요.

5 팥소를 칠해요

라임 페일보다 색이 진한
올리브 그린으로 진하게 칠하면
한결 생동감 있게 보여요.

다크 브라운으로
팥소를 칠하면
벚꽃떡 완성!

벚꽃떡 하면 '분홍색의 힘'

화과자에는 분홍색이 곧잘 쓰입니다. 히나마쓰리(여자아이의 건
강과 행복을 기원하며 히나 인형을 장식하는 축제-역주) 때 장식하
는 히시모치(마름모꼴 3색 떡-역주)의 분홍색은 나쁜 기운을 쫓
는 '액막이'의 의미가 담겨 있다고 해요. 참고로 흰색은 '정절', 초
록색은 '건강'이라는 의미가 있다고 합니다. 왠지 힘이 없는 날
에는 분홍색 화과자를 먹어 보는 건 어떨까요?

추천하는 색 9

다크 그린
(카리스마 컬러)

색이 진한 초록 식물을 그릴 때 꼭 필요한 심녹색. 다른 그린과 섞어서 칠하면 한결 생동감 있게 표현할 수 있답니다.

그 외 심녹색 계열 추천

라임 페일 LIME PEEL
(카리스마 컬러)

올리브 그린 OLIVE GREEN
(카리스마 컬러)

심녹색 계열과 잘 어울리는 색은?

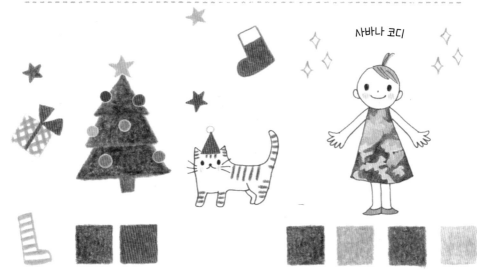

사바나 코디

다크 그린&빨간색

심녹색과 빨간색의 조합은
누가 봐도 크리스마스 컬러!

다크 그린&라임 페일&올리브 그린&사로

대지에 잘 어우러지는 밀리터리 무늬.
야생적인 매력이 가득한 조합!

심녹색 계열 일러스트

*** 알로에**
다크 그린, 흰색
연두색&스프링 그린

*** 수박**
다크 그린&올리브 그린,
흰색, 검은색
꼭지: 라이트 엄버

*** 여주**
다크 그린&연두색, 흰색

*** 동박새**
라임 페일&연두색
사로, 검은색, 크림
다리와 부리: 피전 그레이
나뭇가지: 사로&라이트 엄버

*** 모기향**
다크 그린
연기: 쿨 그레이
타는 곳: 페일 골드, 사로, 빨간색, 검은색

*** 서양배**
라임 페일+사로,
라이트 엄버

*** 호박**
다크 그린&올리브 그린
꼭지: 크림&라이트 엄버

*** 쑥**
올리브 그린
&다크 그린, 흰색

Lesson 1

올리브 그리기

다양한 색감이 있는
녹색은 필요에 따라
구분해서 사용할 것!

1 색을 찾아요

올리브에 사용할 색을 찾아요.
열매는 라임 페일, 잎은 다크 그린과
올리브 그린, 가지 부분은 사로와
라이트 엄버로 결정!

라임 페일

다크 그린

사로

올리브 그린

라이트 엄버

2 윤곽을 잡아요

라임 페일로 열매 윤곽, 다크 그린으로
잎의 윤곽, 라이트 엄버로 나뭇가지 윤곽을 그려요.

3 열매를 칠해요

라임 페일로 열매를 연하게 칠해요.
진한 부분과 빛이 닿는 흰 부분을 구분하면서
칠해 두면 나중에 명암을 주기 훨씬 수월해요.

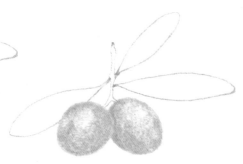

라임 페일로 농도를 조절하면서 칠해요.

4 잎을 그려요

잎 중앙에 흰색으로 한 줄을 그려 넣어요.
※ 회색 선=흰색 선

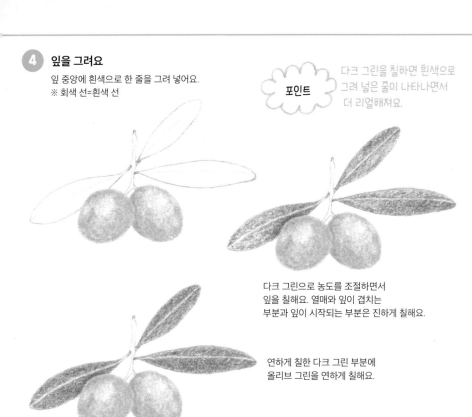

포인트

다크 그린을 칠하면 흰색으로
그려 넣은 줄이 나타나면서
더 리얼해져요.

다크 그린으로 농도를 조절하면서
잎을 칠해요. 열매와 잎이 겹치는
부분과 잎이 시작되는 부분은 진하게 칠해요.

연하게 칠한 다크 그린 부분에
올리브 그린을 연하게 칠해요.

5 나뭇가지를 그려요

사로로 나뭇가지를 칠하고
라이트 엄버로 나뭇가지
농도를 조절하면 올리브 완성!

올리브 하면 '하트 잎'

그리스 밀로스 섬과 자매섬 결연을 맺은 가가와현의 쇼도시마는 올리브로 유명한 곳입니다. 쇼도시마 올리브 공원에는 약 2000그루의 올리브 나무가 있는데 그 나무 중에 하트 모양을 한 올리브 잎이 있다고 해요. 그 잎을 발견한 사람은 행복해진다는 전설이 있답니다.

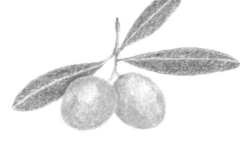

하트 모양 ♥

행운의
부적이
되기도 해

쿨 그레이

(카리스마 컬러)

회색은 12색 세트에는 없는 색이
지요. 수수한 색이지만 흰색이나
은색 모티브를 그릴 때, 흰색 사물
의 그림자를 표현할 때 한 자루 있
으면 다양하게 활용할 수 있어요.

그 외 회색 계열 추천

피전 그레이 PIGEON GREY
(톰보 이로지텐)

실버 그레이 SILVER GREY
(미쓰비시)

회색 계열과 잘 어울리는 색은?

쿨 스위트 코디

쿨 그레이&옐로 오커

황토색과 회색으로 금색과
은색을 대체할 수도 있어요.

파스텔색+쿨 그레이

은은한 파스텔에 회색을 섞은 스모키
컬러를 활용해 근사한 모자이크 타일

핑크로즈&쿨 그레이

핑크의 달콤함을 회색으로
톤다운한 조합

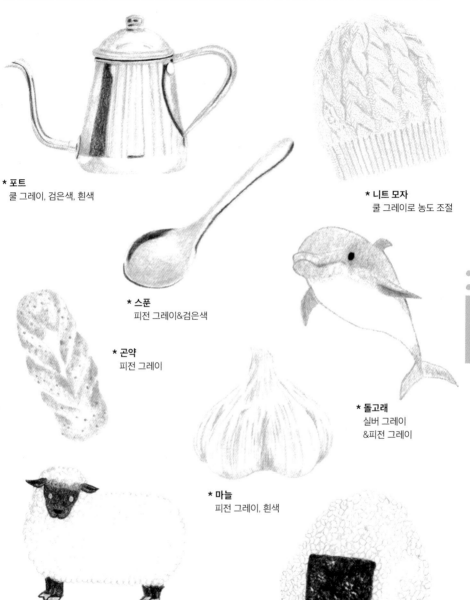

* 포트
쿨 그레이, 검은색, 흰색

* 니트 모자
쿨 그레이로 농도 조절

2장
색을 늘려요

* 스푼
피전 그레이&검은색

* 곤약
피전 그레이

* 돌고래
실버 그레이
&피전 그레이

* 마늘
피전 그레이, 흰색

* 양
피전 그레이&검은색

* 주먹밥
피전 그레이, 검은색

코알라 그리기

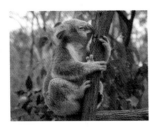

꼭 사진과
똑같이 그리지
않아도 돼요!

1 색을 찾아요

코알라에 사용할 색을 찾아요.
쿨 그레이를 메인 색상으로 칠하면서
피전 그레이로 덧칠하고 입 주위와 귀는
데코 피치로 살짝 터치해요.
배 부분은 크림색으로 결정.

쿨 그레이 크림 다크 브라운

피전 그레이 데코 피치 사로

2 윤곽을 잡아요

쿨 그레이로 코알라 윤곽을,
다크 브라운으로 손톱 발톱과 나뭇가지,
검은색으로 눈과 코를 그려요.
검은색이 너무 진하면 다른 색을 칠할 때 섞이면서
색이 탁해지므로 연하게 칠해 둡시다.

3 몸을 칠해요

포인트

빙글빙글 작은 원을
그리듯이 칠하면 털을
잘 표현할 수 있어요.

쿨 그레이로 코알라 몸을 연하게 칠
해요.

피전 그레이로 코알라 털을 그려요.

④ 꼼꼼하게 칠해요

배와 엉덩이 주위에 크림색을 덧칠해요.
크림색 위에 피전 그레이로
다시 털을 그려 넣어요.

눈과 잎 주위에 데코 피치를
은은하게 칠해요.

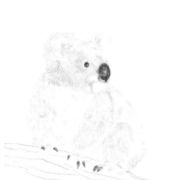

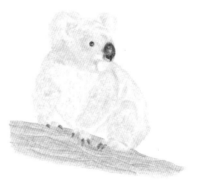

검은색으로 코를, 다크 브라운으로
손톱과 발톱을 칠해요. 피전 그레이로
전체를 칠합니다.

사로로 나뭇가지를 칠하면 코알라 완성!

'코알라'라고 하면...

코알라가 먹는 잎으로 유명한 '유칼립투스'는 관엽 식물이나 아로마 테라
피의 정유로 쓰이다 보니 우리에게도 꽤 친근하지만, 알고 보면 독성이
있는 식물입니다. 코알라는 체내에 이 독소를 분해하는 효소가 있어 잎
을 먹어도 끄떡없지만 해독하는 데 에너지가 많이 소모됩니다. 게다가 유
칼립투스는 영양가도 그렇게 높지 않아서 코알라는 나무 위에서 최대한
움직이지 않고 가만히 있을 때가 많답니다.

멍
수면은
20시간 정도

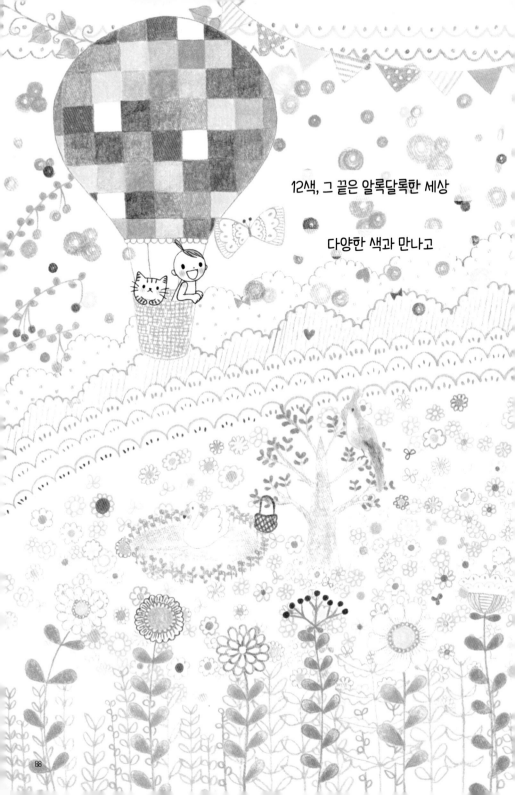

12색, 그 끝은 알록달록한 세상

다양한 색과 만나고

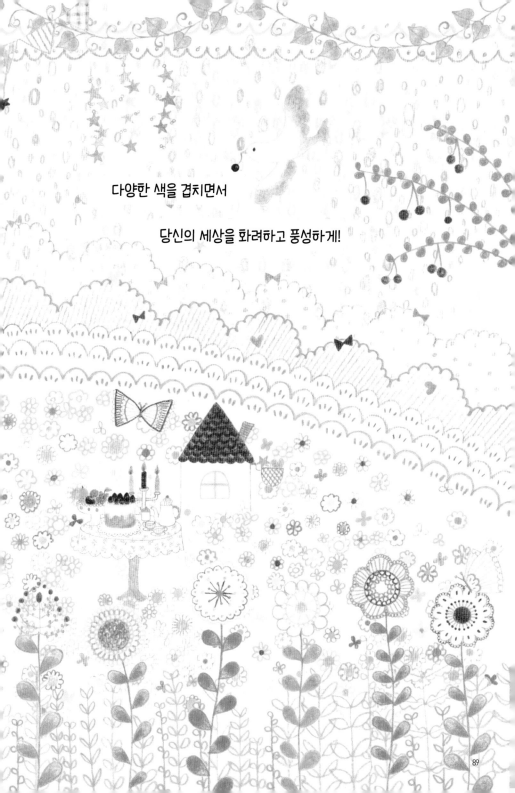

다양한 색을 겹치면서

당신의 세상을 화려하고 풍성하게!

☆ 원포인트로 활약하는 색 ☆

Chapter 2에서 다 소개하지 못한, 조금은
특수한 색연필을 소개할게요.

●페일 골드&메탈릭 실버
금색과 은색 색연필이에요. 아쉽게도 인쇄
를 하면 반짝거리는 펄감이 사라지지만 페
일 골드는 이 책에서도 윤곽선 등으로 자
주 사용해요.

●형광 핑크&형광 옐로
정말 예쁘게 발색되는 형광색이에요. 형광
색도 인쇄를 하면 그 매력이 줄어들지만 원
포인트 효과가 큰 주연급 색입니다.

●믹스 색연필
MIX COLOR PENCILS 고쿠요, 한 자루 심
에 다양한 색이 들어 있어서 그냥 긋기만
해도 예쁜 그러데이션을 표현할 수 있는 색
연필이에요♪

Chapter 3

음식 · 옷 · 동물...
더욱더 다양하게 그려 봐요—

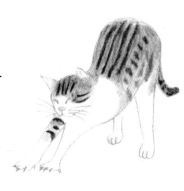

좀 더 다양하게 그리기

우리 주변에서 대활약하는 색연필

수첩, 병 라벨, 봉투 장식, 코디 노트,

지인 그리기 등 이 챕터에서는

색연필을 좀 더 가까이 즐기는

아이디어를 소개하겠습니다.

다양한 색을 사용했지만

똑같이 따라 할 필요는 없어요.

좋아하는 색으로, 좋아하는 형태로, 그려 보세요.

종이에 대해서

흰색 스케치북에
그리기를 권해요.

색연필은 비교적 어떤 종이에도 그릴 수 있는 화구입니다.

하지만 색연필의 타입에 따라서 표면이 매끄러운

종이에 그리면 발색이 잘 안 되는 것도 있으니

주의하세요. 살짝 오돌토돌한 질감의 도화지 타입은

그리기도 쉽고 색연필이 잘 먹기 때문에

얇은 선도 선명하게 그릴 수 있어 추천합니다.

칠한 자국이 남는 그림을 그리고 싶을 때는

머메이드지 같은 울퉁불퉁한 질감의 종이를

활용하면 효과적입니다.

※ 이 책에 소개된 일러스트는 모두 GEKKOSO(月光荘)의

도톰한 스케치북을 사용해서 그렸어요.

컬러 종이도
사용해 보세요.

작은 메모장에
가볍게 그리기!

색연필 색에 맞춰 컬러 종이에 그리면
더 다양한 배색을 즐길 수 있어요.

태그 · 스티커 ·
포스트잇 등도
간편하게
활용해 보세요.

무지 스티커, 심플한 규격의 태
그 등 색연필로 그릴 수 있는
것들은 무궁무진하니 자신만
의 스타일로 활용해 보자고요!

3장

좀 더 다양하게 그리기

레시피 파일이나 보관용 파일에 일러스트가 그려져 있으면
덩달아 기분도 화사해지고 집안일도 훨씬 즐거워질 거예요!

주방 관련 일러스트

그려 봅시다

회색 선으로만 그려요.

가장 큰 특징을
살려서 그리면 OK!

큰술
작은술

무쇠 주물팬

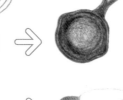

계량컵

회색으로 윤곽선을 그리고

빨간색으로 손잡이와 눈금을 그려요.

【사용한 색】
빨간색
다크 그린

토마토

 ⇨ ⇨

빨간색으로 그린
어중간한 하트 모양

다크 그린으로
꼭지를 그려요.

【사용한 색】
라이트 엄버
연두색
다크 브라운

키위

 ⇨ ⇨

라이트 엄버로
키위 껍질을

연두색으로 속을 칠하고

다크 브라운으로 점을
찍어 씨를 표현해요.

【사용한 색】
빨간색
다크 그린
노란색

딸기

 ⇨ ⇨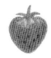

빨간색으로 윤곽을

다크 그린으로
꼭지를 그리기

노란색을 위쪽에
섞어 넣으면서
빨간색으로 마무리!

【사용한 색】
다크 그린
연두색

브로콜리

 ⇨ ⇨

다크 그린으로
몽글몽글 송이 세 개

연두색으로 기둥을 그리고

빙글빙글 색을
칠하면 완성!

【사용한 색】
메탈릭 실버
쿨 그레이

볼

 ⇨

실버로 윤곽을

그레이로 칠하기

회색
색연필
대활약!

【사용한 색】
옐로 오커
번트 오커

나무 도마

 ⇨

3장

좀 더 다양하게 그리기

호박 수프

간단한 레시피는 재료와 만드는 법을 일러스트로 그려 보세요. 한눈에 알 수 있어 편하답니다♪ 연필과 몇 자루 색연필만 있어도 그릴 수 있어요.

재료 호박 1/4

버터 1큰술

우유 300CC

소금 1/2작은술

생크림 1큰술

① 호박을 삶아요.

② 속과 껍질을 분리해요.

③ 버터 우유

믹서로 빙글빙글∼

④ 소금 후추 생크림

간을 맞춰요.

맛있는 식재료, 편리한 아이템과 만났을 때 메모해 보세요. 쇼핑할 때 도움이 되기도 한답니다.

F역에서 매달 한 번씩 열리는 직거래 시장에서 수제 목공품 '나무 주걱'을 구입. 2000엔, 소재는 블랙 체리 조금 비싸긴 했지만 앞으로 오래도록 사용할 수 있을 듯♪

17:00 타임 세일 때 저렴하게 산 돼지 등심 500g 380엔 ○△슈퍼

'미라이콘'이라는 이름의 신선한 옥수수를 얻었다☆ 깜짝 놀랄 만큼 달다!

(미라이콘은 당도가 높으며 생으로도 먹을 수 있다. -역주)

응용 예
3
라벨

병이나 보관 용기도 색연필로 귀엽게 그려 봅시다.

レモンシロップ
레몬 시럽
2017.7.6
뜰꿀

딸기잼
2017.3.3

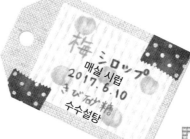

梅シロップ
매실 시럽
2017.6.10
きび砂糖
수수설탕

Pasta
1.6 mm

Pasta
1.4 mm

토마토소스 만드는 법

재료 토마토 캔 150g, 오레가노, 올리브 오일 3큰술, 양파 1/3, 베이컨 1장, 소금, 후추

다크
블렌드

오리지널
블렌드

오늘 메뉴는
뭐야?

응용 예
4
인덱스

사용하는 메인 채소 종류에 따라 레시피를 정리해 두면 편리해요. 귀엽고 찾기도 편한 인덱스를 만들어 보세요.

Cooking
Recipe

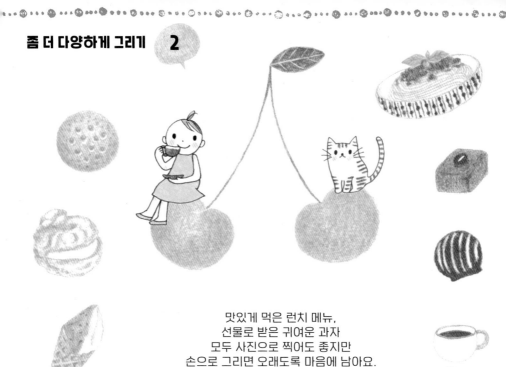

맛있게 먹은 런치 메뉴,
선물로 받은 귀여운 과자
모두 사진으로 찍어도 좋지만
손으로 그리면 오래도록 마음에 남아요.

음식 일러스트

그려 봅시다

호박 케이크

【사용한 색】

옐로 오커

데코 옐로

스패니쉬 옐로

번트 오커

① 옐로 오커로
윤곽 그려요.

③ 파이 가장자리의 구움
색은 번트 오커로!

② 전체를 데코 옐로로 칠하고, 스패니
쉬 옐로로 진하게 덧칠해 주세요.

딸기 케이크

【사용한 색】

- 데코 옐로
- 크림
- 번트 오커
- 사로
- 페일 골드
- 빨간색·흰색
- 데코 피치

① 크림 라인은 사로 (베이지색).

② 크림 그림자는 윤곽을 따라 데코 옐로와 크림색으로.

③ 딸기 씨는 페일 골드. 씨를 다 그리고 빨간색을 칠하기 전에 씨에 흰색을 칠해 두어요.

④ 데코 옐로, 크림, 번트 오커로 스펀지 반죽을 그려요.

⑤ 딸기 단면은 빨간색과 데코 피치로.

초콜릿 케이크

【사용한 색】

- 다크 브라운
- 터스칸 레드
- 갈색·흰색

③ 위에 얹혀 있는 초코볼 그림자는 다크 브라운으로 진하게.

① 케이크 각 층에 맞는 색으로 윤곽을 그려요. 초콜릿 광택 부분은 흰색을 그어 두어요.

② 다크 브라운, 터스칸 레드, 갈색으로 각 층을 칠하고 마무리로 다크 브라운을 덧칠해 초콜릿 질감을 표현해요.

오므라이스

【사용한 색】

- 노란색
- 스패니쉬 옐로
- 메탈릭 실버
- 피전 그레이
- 갈색
- 다크 브라운
- 다크 그린

② 노란색으로 달걀을 그려요. 러프한 느낌으로 다소 진하게. 위에서부터 스패니쉬 옐로로 군데군데 덧칠해 주세요.

④ 다크 그린으로 콕콕 찍어서 파슬리를 그리면 완성.

① 메탈릭 실버로 접시 윤곽을 그려요.

③ 갈색으로 데미글라스 소스 윤곽을 그린 후 칠해요. 군데군데 다크 브라운으로 그림자를 표현해요.

3장

좀 더 다양하게 그리기

선물을 받다 보면 근사한 디자인이 많아요. 마음에 드는 것이 있다면 꼭 그림으로 남겨 봅시다.

선물 받은 구움과자.
하나하나 예쁘고 섬세해
마치 보석 같다 ☆

머랭 과자가 들어 있던
틴케이스도 멋져!
뭘 넣어 둘까?

실제 립스틱 같은 사탕!
4살 조카에게 주면
좋아할 것 같아!
케이스도 센스 굿!

친구에게 받은 비둘기
사블레. 머리부터 먹는 편인지,
꼬리부터 먹는 편인지 함께
얘기하다 보면 더 신이 나지요!

받은 날짜, 선물해 준 사람
이름도 적어 두고 싶다냥!

업무 미팅 때 먹은
초코 바나나 케이크.
초코 소용돌이가 귀여워~

립스틱 사탕을 샀던
가게에서 발견한 컬러풀한
포장의 막대 사탕

오사카 여행 선물로 받은
고기 찐빵. 고기 듬뿍,
육즙 듬뿍 맛있었다!

인상에 남은 음식을 메모해요. 관심이 가는 신기한 채소 이름 등, 나중에 검색해서
추가로 적어 넣어도 좋아요.

3/12 T역 카레집에서 런치 ♪
버터 치킨 카레 850엔
샐러드&음료 세트.
난이 접시에 다 담기지 않을 정도로 크다!

담은 모양새가 돋보이는 샐러드,
맛도 좋았다! 요즘 자주 보게 되는
고운 채소. '청피홍심무'라고 하는 듯.

4/8 K역 근처 레트로 찻집에서
먹은 푸딩 아라모드 700엔

6/16 어렸을 때부터 좋아했던
보스턴 크림 파이.
케이크 무늬가 예술의 경지 ☆

5/10 Y역 카페
단골 카페에서 커피 타임.
심플한 디자인의 커피 잔이 좋다!

가게 이름, 가격,
감상도 함께 적어요!

케이크는 역시
그리고 싶어져!

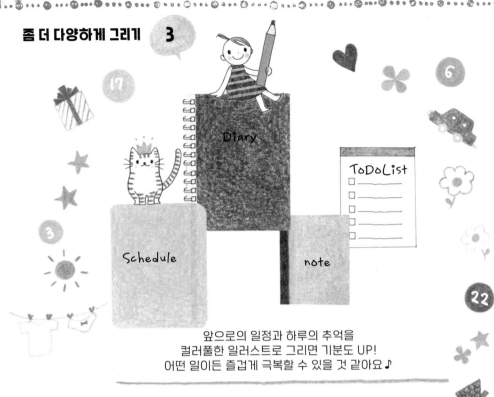

앞으로의 일정과 하루의 추억을
컬러풀한 일러스트로 그리면 기분도 UP!
어떤 일이든 즐겁게 극복할 수 있을 것 같아요 ♪

다이어리 일러스트

 그려 봅시다

좋아하는 마크

 　　두루두루 사용할 수
있는 마크예요.

여행

날씨

비

눈

맑음

흐림

공부·업무

PC

Study

연락

Tel

Tel

Mail

Mail

Mail

그리기 쉬운 심플한 마크가 가득하다냥!

외식·음료

LUNCH

CaFe

외출

Shopping

LIVE

미용실

생일

PARTY

집

이불 가ン

스포츠

FIGHT!

RUN

위클리 타입은 먼슬리 타입보다 구체적으로 적을 수 있기 때문에 그날 기분에
따라 그림일기처럼 꾸밀 수도 있어요.

MON

TUE

계절에 맞춰 테두리에
색을 넣어도 좋아요.

11월은 가을다운 색과
모티브를 표현했어요.

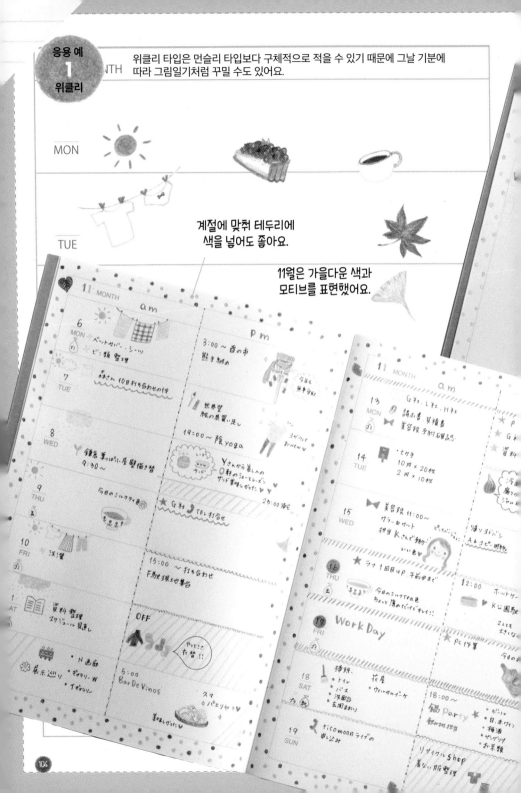

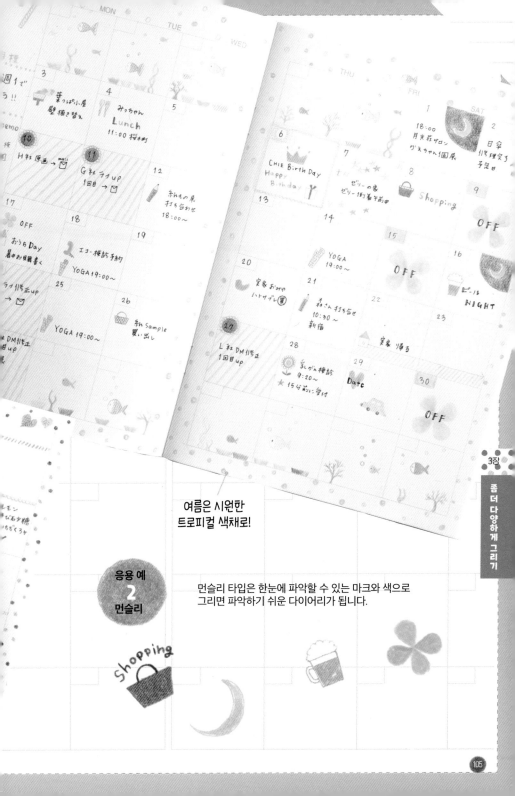

여름은 시원한
트로피컬 색채로!

응용 예
2
먼슬리

먼슬리 타입은 한눈에 파악할 수 있는 마크와 색으로
그리면 파악하기 쉬운 다이어리가 됩니다.

지인들을 그리면 훨씬 재미있죠♪
특징을 발견해서 그리다 보면 사진에서는
못 느꼈던 그 사람의 매력을 알게 될 수도 있어요!

인물 일러스트

그려 봅시다

얼굴 윤곽선만 그리면 흰 피부의 소녀, 얼굴색을 칠하면 활기찬 인상이 되네요!

오렌지 계열 라인 갈색 라인 같은 색으로 칠하거나 윤곽색을 바꿔도 보고

포인트

눈을 먼저 그리고
얼굴색을 칠하면
색이 번질 수도 있으니 주의!

색을 칠할 경우, 추천하는 색은 '피치'와 '라이트 피치'예요.

피치로 윤곽 피치로 연하게 칠하기 라이트 피치로 덧칠하기

윤곽 얼굴 모양도 여러 가지. 동그라미 외에 사각형, 삼각형으로 응용해 봅시다.

동그란 얼굴　　네모난 얼굴　　세모난 얼굴　　홈베이스 얼굴　　달걀형 얼굴　　직사각형 얼굴

눈 **코** 눈과 코를 그려 넣어요.

갈색 눈　　　파란 눈　　　U자 코　　　감은 눈　　아래 속눈썹

귀 코보다 귀가 위에 있으면 성인 얼굴, 아래에 있으면 아기 얼굴이 돼요.

나는
아기 얼굴!

성인 얼굴　　　아기 얼굴

나는
성인 얼굴!

입 입과 볼을 그리면 표정이 나타나요. 어떤 얼굴로 그릴지 생각하는 것도 즐겁지요!

방긋　　　　웃는 얼굴　　 '이―'하는 입　　 '쪽'하는 입

주근깨 볼　 부끄럼쟁이 ㅅ자 입　 오므린 입

그려 봅시다

포인트

머리 황토색~갈색 계열을 베이스로 사용하면서 다양한 헤어스타일을 그려 봅시다.

앞머리가 있을 때
얼굴 윗부분을 연하게 칠
머리색을 잘 표현할 수 있

오렌지 계열 라인

바가지머리

땋은 머리

같은 얼굴도 헤어스타일에
따라 인상이 바뀌어요.

푸니테일

뽀글뽀글

스포츠머리로
활발한 이미지

곱슬한 긴 머리로
차분한 이미지

전신 전신을 그릴 때, 3등신으로 그리면 귀여운 캐릭터로 완성할 수 있어요.

머리 두 개 크기

머리 하나 크기면
어린아이가 돼요.

머리와 옷을
바꾸면 남자아이로

포즈 다양한 포즈를 그려 봅시다.

바이바이

턱을 괸 모습

발 뻗기

뒹굴기

놀이 방법(두 사람 이상 가능)

① 종이에 아래 예시처럼 부위 별로 4~5종류를 그립니다.

② 상대방이 보지 못하게 번호를 답니다. (번호는 지울 수 있는 걸로)

③ 상대방에게 얼굴부터 순서대로 좋아하는 번호를 불러 달라고 하고 부른 번호 부위를 다른 종이에 똑같이 그립니다.

④ 완성한 그림을 상대방에게 보여 줍니다. 번호를 바꾸면 계속해서 놀 수 있어서 다양한 얼굴을 완성할 수 있어요.

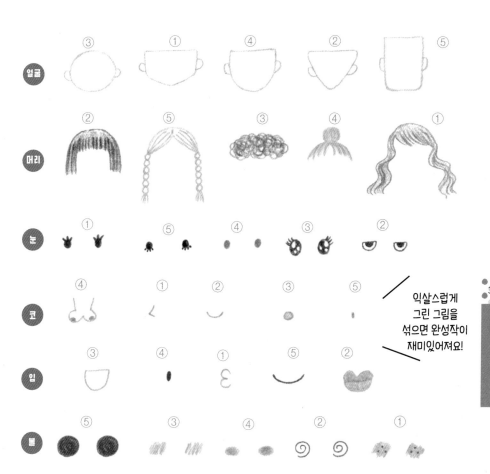

익살스럽게
그린 그림을
섞으면 완성작이
재미있어져요!

으악!
이런 얼굴로 완성!

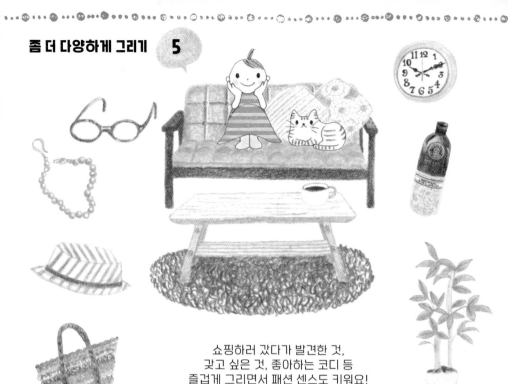

쇼핑하러 갔다가 발견한 것,
갖고 싶은 것, 좋아하는 코디 등
즐겁게 그리면서 패션 센스도 키워요!

패션과 잡화 일러스트

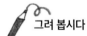 그려 봅시다

잡화 집에 있는 추억 가득한 잡화. 유심히 보면서 그리면 애정이 더 깊어져

케냐산 부엉이 목각 인형

【사용한 색】

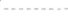
크림

사로

다크 브라운

라이트 엄버

윤곽은 사로로. 베이스는
크림과 사로를 섞으면서
그려요.

태워서 진한 부분에는
다크 브라운을.

크림으로 베이스를 칠한 후
라이트 엄버와 사로를 진하게
칠하면서 나무 질감을 표현해요.

심플한 토끼 꽃병

흰색 도기는 쿨 그레이와 피전 그레이로 음영을 넣어요.

【사용한 색】

쿨 그레이

피전 그레이

오리엔탈 램프

램프 장인이 수작업으로 그린 무늬는 독특한 터치로 화려하죠!

【사용한 색】

사로

피전 그레이

천천히 관찰한 후에 정성스럽게 그려 봅시다.

패션

니트 모자

촘촘한 그물코를 그리면 니트 질감을 표현할 수 있어요.

【사용한 색】

크림

사로

라이트 엄버

청바지

청바지는 인디고 블루로 진하게 지그재그로 칠해요.

【사용한 색】

인디고 블루

흰 셔츠

흰 셔츠는 그레이로 윤곽선과 그림자 농도를 표현해요.

【사용한 색】

쿨 그레이
피전 그레이

펌프스

빨간색을 칠하기 전에 흰색을 칠해 펌프스 광택을 표현해요.

골드 질감은 옐로 오커로 표현해요.

액세서리

【사용한 색】

옐로 오커

사로

크림

사로로 진주 윤곽을 그리고, 빛나는 부분을 흰색으로 칠한 후에 크림을 덧칠하고 데코 피치를 살짝 칠하면 반짝이는 진주로 완성할 수 있어요.

【사용한 색】

빨간색
마젠타

쇼핑몰에서 발견한 귀여운 아이템,
사고 싶었지만 사지 못한 것 등, 일러스트로 그려서
메모해 두면 물욕이 정리되면서 낭비하지 않게 돼요.

정말이야!

좋아하는 도자기 작가님의
꽃병. 6000엔.
멋진 드레스 모양!

수공예 작가님의 어른스러운
자작나무 브로치. 드디어
구했다! 흰색 블라우스에
잘 어울릴 것 같아.

주문제작 양산 1800엔부터.
천부터 손잡이까지 직접 골라서
만들 수 있다고 한다.
나만의 양산을 만들고 싶어.

아끼는 새 모양 브로치.
이걸 달고 외출하면 늘
HAPPY한 일이 ☆

좋아하는 브랜드의 GARDEN
무늬. 코튼 세미 서큘러 스커트
9500엔. 취향 저격 배색!

금방 품절돼서 구하기 힘든
스니커즈. 다른 색도 있지만
역시 이 색을 갖고 싶어!

옷장 속 옷을 그려 보면 내가 주로 구매하는 색, 비슷한 옷 등을
체크할 수 있기 때문에 새로 옷을 살 때 참고가 돼요.

라이트 그레이 니트

**빨간색
터틀넥**

검은색 터틀넥

레이스 블라우스

**머스터드
옐로 머플러**

네이비 가디건

블루 데님　**검은색 스키니**

퍼 조끼

**내가 좋아하는
코디**

**차콜 그레이
사루엘 팬츠**

레이스 블라우스에 데님을 코디하면
덜 부담스러워져서 좋다!

**스모크 핑크
주름치마**

스니커즈

파란색 힐

**다크 브라운
롱부츠**

길 한구석에 씩씩하게 피어 있는 자그마한 꽃,
계절에 따라 바뀌는 나뭇잎 색.
자연의 아름다운 색을 이길 수는 없지만
색연필로 소소하게 그려 봅시다.

꽃 · 잎 · 벌레 일러스트

그려 봅시다

| 일러스트 풍 | 작고 귀엽게 가공의 무늬와 색으로 그려 봅시다. |

나뭇잎

벌레

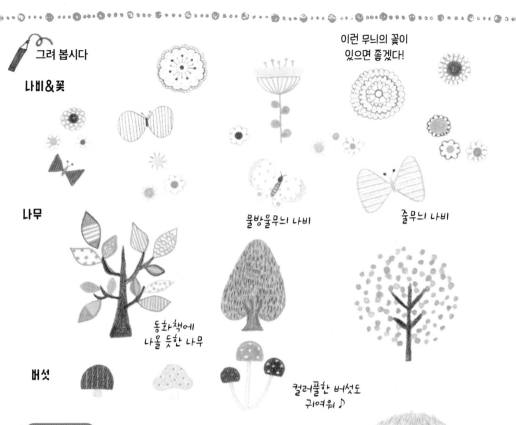

그려 봅시다

나비&꽃

이런 무늬의 꽃이
있으면 좋겠다!

나무

물방울무늬 나비

줄무늬 나비

동화책에
나올 듯한 나무

버섯

컬러풀한 버섯도
귀여워♪

스케치 풍 실물이나 사진을 유심히 보면서 리얼하게 그리는 방법입니다.

밖에서 스케치할 때는 윤곽선과 포
인트 색, 인상에 남은 부분만 간단
히 색칠한 후에 집에 와서 세세하게
그리면 예쁘게 완성할 수 있어요.

윤곽과
색깔만
쓱쓱

＊ 석산
빨간색&터스칸
레드
라임 페일

＊ 국화
윤곽: 페일 골드
꽃: 데코 옐로

집에 있는 관엽식물은 천천히 보면서
그릴 수 있는 최상의 모티브!

＊ 인삼벤자민 이끼볼
윤곽: 사로&라이트 엄버
이끼: 스프링 그린
다크 그린
올리브 그린

식물 일러스트를 이으면 어디든 사용할 수 있는 귀여운 데코 라인이 됩니다.

반려 식물의 성장 일기를 일러스트로 남겨 봅시다. 동심의 기분으로요!

크로커스 관찰기

10/25
크로커스 수경재배 도전!
겨울에 꽃 피우는 종.
2월 개화 예정.

알뿌리는
양파 같아.

10/25
뿌리가
자랐다!

12/10 싹으로
보이는 것 발견!

1/30
싹이
더 나옴!
(살짝 징그러움)

2/20 노란색 꽃봉오리가
곧 필 것 같다.

2/21 꽃이 폈다!
신난다!

뿌리는 끝없이 자라는 중.
물은 뿌리 끝이 닿는
정도면 된다고 한다.

좋아하는 식물을 스케치해요. 스케치하려고 의식하다 보면 평소에는 그냥 지나쳤던 작은 변화를 느끼게 되고, 또 그 속에서 여러 발견을 하게 된답니다.

3/30

K공원. 지금이라도 당장
필 것 같은 꽃봉오리가 가득!
만개까지 얼마 안 남은 것 같아.

10/2

마당에 핀 금목서.
가을이 오고 있음을 알리는 향기.

5/15
출장지에서 만난
시계초.

10/17

산책하다 발견한 이름 모를
열매. 신비로운 배색!

4/14
큰개불알풀

10/10

내가 좋아하는 가게 뜰에 있는
크랜베리.

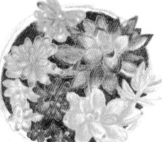

4/14
한데 모아 심은
우리 집 다육이들.

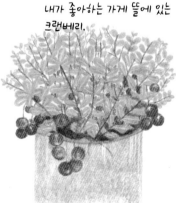

다양한 표정, 재미있는 포즈를 하고 있는
사랑스러운 반려동물의 일러스트.
귀여운 동물들을 스케치 풍 또는 일러스트 풍으로
그리다 보면 즐거움이 배가 된답니다 ♪

동물 일러스트

그려 봅시다

일러스트 풍 좋아하는 동물과 새를 생략하며 그려요.

펭귄

【사용한 색】
히아신스 블루
파란색, 노란색, 주황색

고슴도치

【사용한 색】
페일 골드
＆사로
핑크 로즈

【사용한 색】
피전 그레이

쿨 그레이

코끼리

사자

【사용한 색】

옐로 오커

골든 로드

다크 브라운

좀 더 생략해서 하나의 패턴으로 다양한 동물을 그려 봅시다.

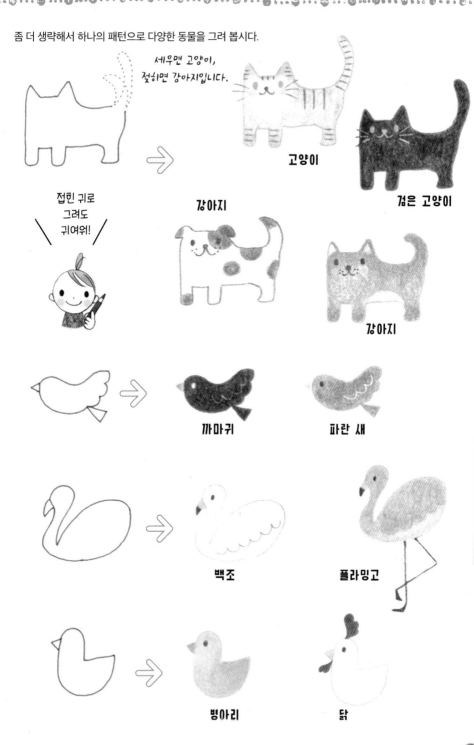

세우면 고양이,
젖히면 강아지입니다.

고양이

검은 고양이

접힌 귀로
그려도
귀여워!

강아지

강아지

까마귀

파란 새

백조

플라밍고

병아리

닭

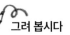
그려 봅시다

스케치 풍　집에서 키우고 있는 반려동물은 만점짜리 모델! 귀여운 표정을 놓치지 말고
스케치해 보세요. 재미있는 포즈는 사진으로 찍어서 그려도 돼요.

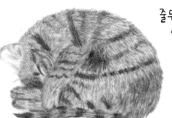

줄무늬도 미묘하게
색이 달라요.

이 유연함은
예술의 경지.

【사용한 색】
피전 그레이　　검은색
옐로 오커　　　사로
라이트 엄버　　데코 피치
다크 브라운

【사용한 색】
검은색
사로
데코 피치
페일 골드

벚꽃떡 같은
냥젤리

【사용한 색】
골든 로드
페일 골드
번트 오커
다크 브라운

【사용한 색】
데코 피치

검은색
피전 그레이
페일 골드

눈을 어떻게 그리느냐에 따라
표정이 정해져요.

【사용한 색】
번트 오커
검은색

【사용한 색】
검은색
갈색
사로
크림
데코 피치
피치

【사용한 색】
다크 브라운　　사로
피전 그레이　　크림
페일 골드　　　골든 로드

크라프트지처럼 진한 색의 종이에 흰 색연필을 중심으로 그려요. 흰색이 아닌 종이에 그리면 평소와 다른 색감으로 보인답니다.

색칠하다 남는 자국도 살려서 그려 봅시다.

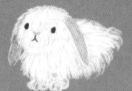

흰올빼미

비둘기

크라프트지 색상도 살려서 그려요.

흰곰

흰토끼

양

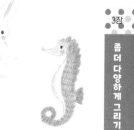

맥

분홍색을 덧칠할 때는 흰색을 꼼꼼하게 칠해요.

응용 예
1
12간지

12간지 동물들이에요. 연하장 한편에 직접 그려 보는 건 어떨까요?

3장

좀 더 다양하게 그리기

HAPPY NEW YEAR!!

색연필 동물로 12간지도 즐겁게♪

집이나 자동차, 가게, 공원까지
색연필로 자신만의 특별한 마을을 만들어 보세요♪

건물 · 교통편 일러스트

그려 봅시다　건물은 리얼하게 그리면 시간이 꽤 걸리기 때문에
여기서는 간략하게 일러스트 풍으로 그려 봅시다.

집　다양한 집 모양. 지붕색도 컬러풀하게!

빨간색 지붕 무늬　　　　**빨간색 문 집**　　**얇고 긴 집**

창문이 빼곡　　　　　　**버섯 모양 지붕**

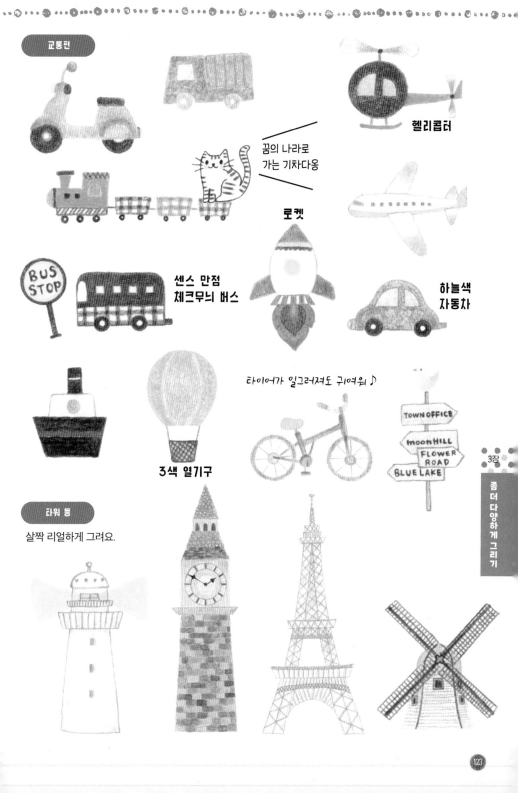

헬리콥터

꿈의 나라로
가는 기차다옹

로켓

센스 만점
체크무늬 버스

하늘색
자동차

타이어가 일그러져도 귀여워 ♪

3색 열기구

TOWN OFFICE

moon HILL
FLOWER
ROAD
BLUE LAKE

3장

좀 더 다양하게 그리기

타워 등

살짝 리얼하게 그려요.

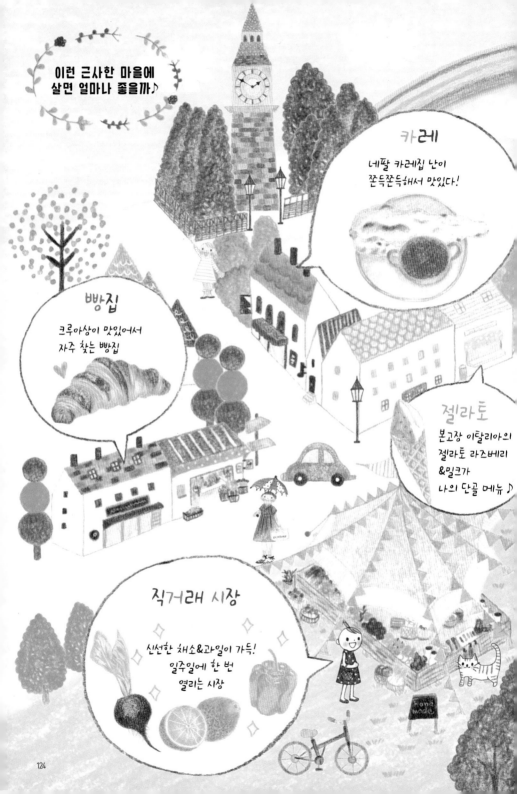

이런 근사한 마을에
살면 얼마나 좋을까♪

카레
네팔 카레집 난이
쫀득쫀득해서 맛있다!

빵집
크루아상이 맛있어서
자주 찾는 빵집

젤라토
본고장 이탈리아의
젤라토 라즈베리
&밀크가
나의 단골 메뉴♪

직거래 시장
신선한 채소&과일이 가득!
일주일에 한 번
열리는 시장

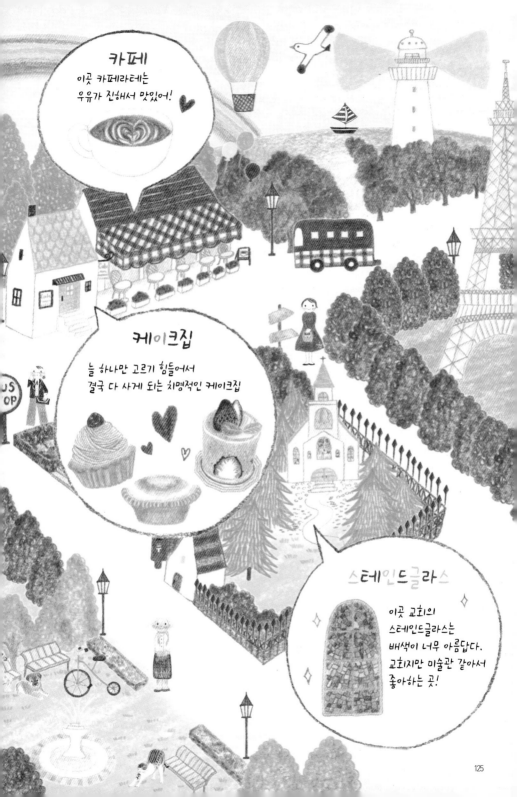

125

에필로그

이 책을 그리는 동안 줄곧 어디를 가든 무엇을 하든
주위에 있는 색 하나하나가 눈에 들어와
관찰하는 시간이 늘어났어요.
익숙한 간판의 배색, 아무렇지도 않게 주문해서 마시던 홍차의 색,
자연의 배색에 새삼 감동하기도 했지요.

업무상 평소에 색을 다루는 일이 많지만
색이 지닌 '힘'과 아름다움, 위로를 보다 강하게 느끼며
색을 향한 마음가짐이 새로워졌습니다.
색연필로 그리는 일러스트는 시간도 걸리고
바쁜 일상 속에서 쉽게 도전하기 힘든 분야입니다.
하지만 지금껏 깨닫지 못한 멋진 곳으로
우리를 데리고 가 주는 친근한 존재임을
다시금 깨닫는 계기가 된다면 기쁠 거예요.

이 책을 그릴 계기를 제공해 주시고, 몇 달 동안 함께
다채로운 색을 공유해온 모리 편집자님을 시작으로
이 책을 함께 만들어 주신 모든 분과 일러스트 모티브가 되어 준
사물들에게 무지개색의 감사를 전해요.

읽어 주신 독자 여러분에게도
부디 근사한 색과의 만남이 있기를!

일러스트레이터 후지와라 테루에

12색 색연필로 만나는 일상 속 작은 행복, 손그림 그리기

쉽고 예쁜 색연필 일러스트

초판 1쇄 발행 2022년 05월 31일

지 은 이	후지와라 테루에
기획편집	mori
촬 영	스에마쓰 세이기
디 자 인	아다치 히로미(아다치 디자인 연구실)
프리포토	Pixaboy / photoAC
스튜디오	46스튜디오

옮 긴 이	임지인
펴 낸 이	한승수
펴 낸 곳	티나

편 집	이상실
마 케 팅	박건원, 김지윤
디 자 인	박소윤

등록번호	제2016-000080호
등록일자	2016년 3월 11일

주 소	서울특별시 마포구 연남동 565-15 지남빌딩 309호
전 화	02 338 0084
팩 스	02 338 0087
E-mail	hvline@naver.com

I S B N	979-11-88417-55-1 13650

• 책값은 뒤표지에 있습니다.
• 잘못된 책은 구입처에서 교환해드립니다.
• 티나(teena)는 문예춘추사의 취미실용 브랜드입니다.